搞怪建築師進化中

林淵源——

圖文

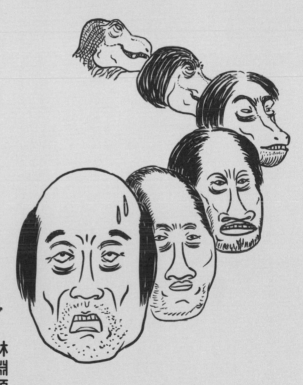

序

在56歲這一年，
我終於成為漫畫家？

漫畫書為什麼要有「序」呢？

別怪我囉嗦，那是因為我敬愛的編輯大人留了兩頁空白給我開場，可能是要我為本書留下一段「後青春期」的喃喃自語吧！

記憶中應該是看到驚人的漫畫書封面就會急著翻開書本，一傢伙跳進圖像的世界裡，又叫又跳、又哭又笑，一直到媽媽來喊人吃飯，才知道太陽已經下山了……我小時候真的就是這樣子呀！

也就是這個上了癮一般的「類禪定」經驗，讓當時年紀小的我，也那麼一傢伙立下了志願——以後要當一個屬害的漫畫家。

沒有意外地，進了國民義務教育之後，我的路就越走越歪，離漫畫家這個心願也越來越遠。

走著、走著就走上建築師這條不歸路，不能回頭，但還好可以轉個彎。偶爾繞到塗鴉的世界裡奇

思異想，工作桌的草圖紙上，古怪的圖像時常比房子的設計線條還多。明明左腦正在趕著明天的建築提案，右腦卻偏要大鬧天宮，在我小宇宙裡掀起一場又一場的「漫威」大戰「西遊記」。把每個趕圖的加班夜都弄得五光十色、熱鬧非凡。一邊想著房子的結構系統，一邊要處理「那個有超能力的男生」如果當時不是被蜘蛛給咬傷，而是蟑螂的話，那麼「蟑螂人」究竟該長成啥樣子？如果是蠹魚呢？糞金龜呢？……這些極其重要的問題，甚是熱鬧。

不管怎樣，那個在心底騷動了數十個寒暑的心願，總算在56歲這一年讓我達成了！花了半年的時間，雖然疫情、選情（干我啥事？）還有事務所繁重的案情（我是指那些堆積如山的設計案）如烽火煙硝一般日日上演，我還是非常、非常有誠意地畫出每一頁連我自己看了都好喜歡的漫畫，充滿手感的圖像，連文字都是線條的一部分。

我把建築人生當成一齣齣黑白調子的話劇，再用筆墨重現在紙上。也許劇情有些誇張，但保證好笑。因為少了「幽默」，建築將無以為繼。

林淵源

CHAPTER ①

建築系
的
成年儀式

01

歡迎成為新鮮人

→ 建築

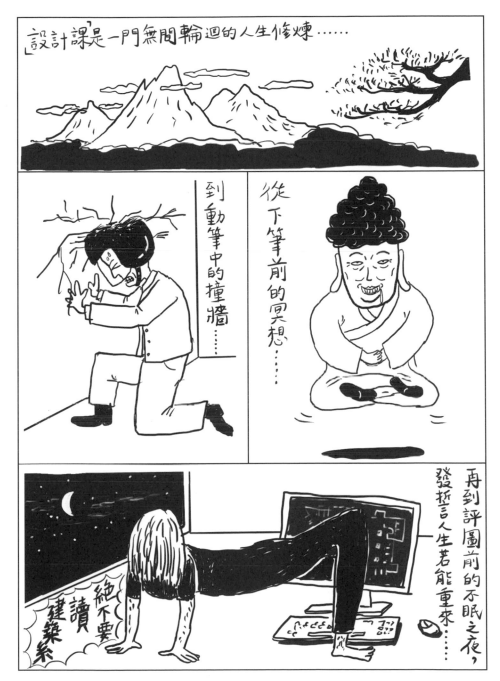

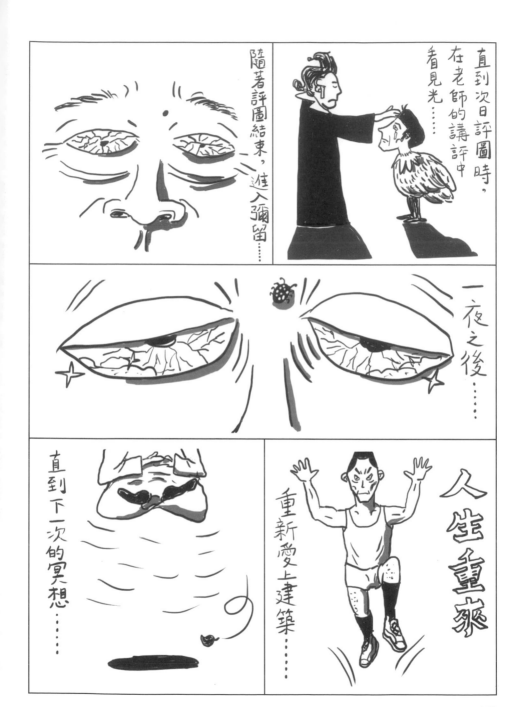

＼ 淵 源 說 ／

你可能常想：「早知道就不讀建築系。」
可是那樣的話，你可能就會錯過現在手上這本
有趣的漫畫書了！豈不可惜。
人生很多事情還是晚一點知道，才更有意思吧！

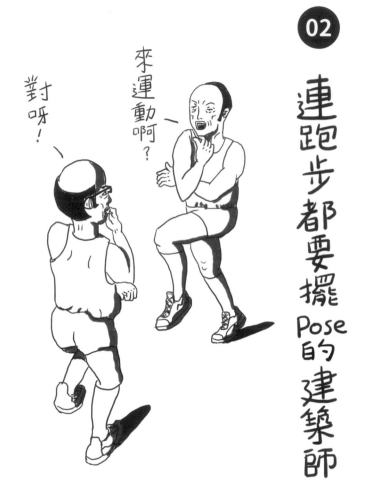

對呀！

來運動啊？

02 連跑步都要擺 Pose 的 建築師

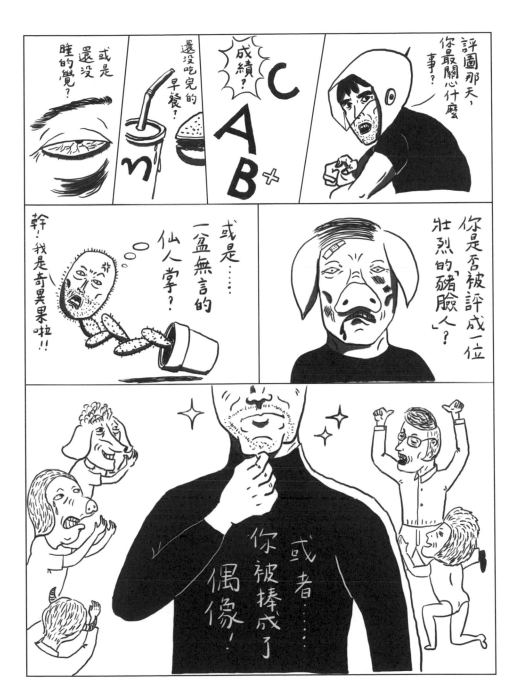

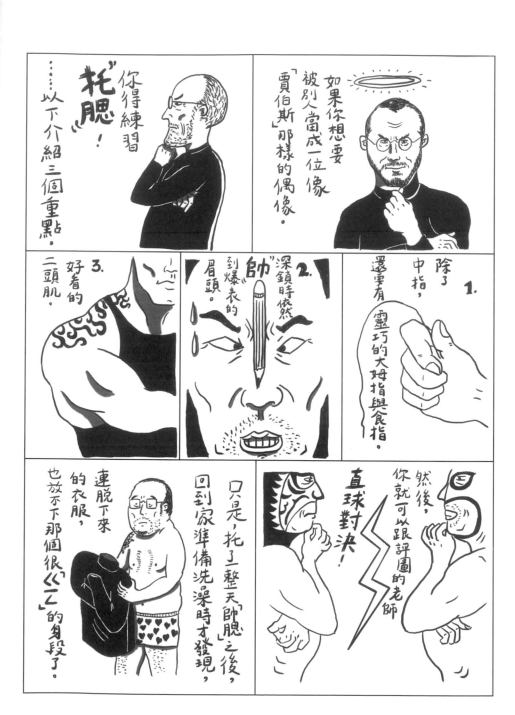

014

＼ 淵 源 說 ／

其實擺 pose 還算好，
如果「擺譜」又不靠譜，那才真是讓人頭疼。
以前不是有人說：
「要刮別人鬍子前，得先把自己的刮乾淨。」
同理，要讓自己設計的房子有迷人姿態，
得先學好「擺 pose」（大誤！）。

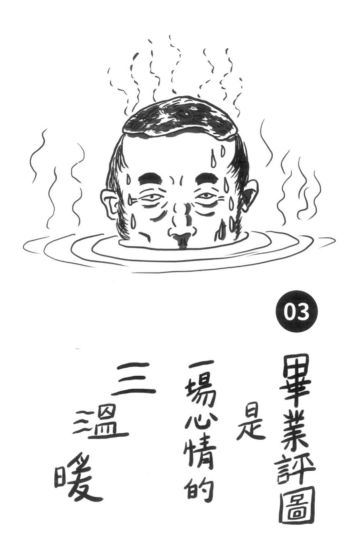

03

畢業評圖
是
一場心情的
三溫暖

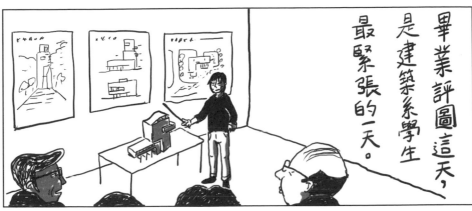

畢業評圖這天，是建築系學生最緊張的一天。

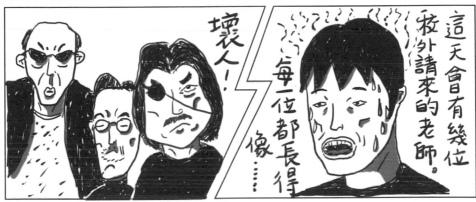

這天會有幾位校外請來的老師。

每一位都長得像……

壞人！

只見他倆
殺氣騰騰

逐漸融化成一池汗水

學生也越來越緊張，

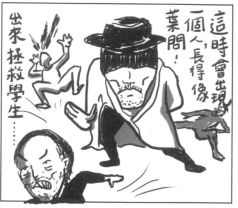

出來拯救學生……

這時會出現一個人，長得像葉問！

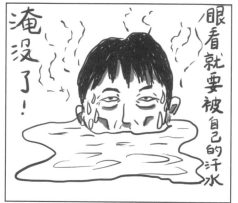

眼看就要被自己的汗水淹沒了！

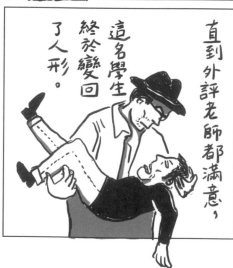

直到外評老師都滿意，這名學生終於變回了人形。

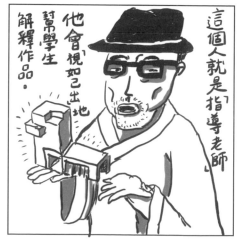

這個人就是指導老師，他會視如己出地對帶學生解釋作品。

04

設計課，是一場青春的捍衛

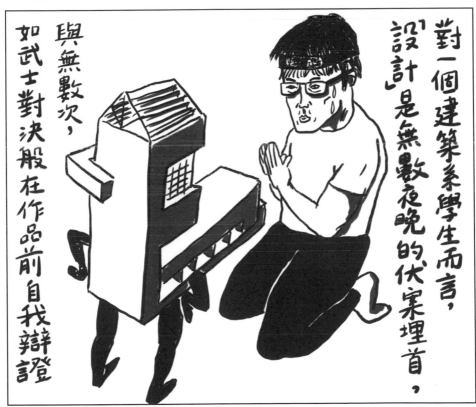

對一個建築系學生而言，設計是無數夜晚的伏案埋首，與無數次，如武士對決般在作品前自我辯證

很 IYS

當然也可能被說

或許作品被肯定

也可能會
很幹！

開心！

你會因此而

但這就是

啊 春青

＼淵 源 說／

捍衛自己的設計，
如同捍衛自己在夜晚趕圖時……
偷偷流失的膠原蛋白。
捍衛住了，就青春仍駐；
沒捍衛住的話，
就等下一回評圖時再「回春」吧！

05

建築系學生與夜晚的

糾纏……

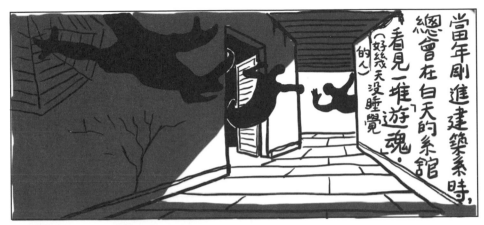

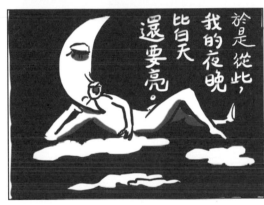

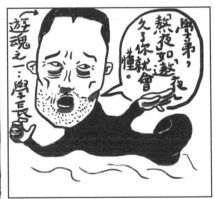

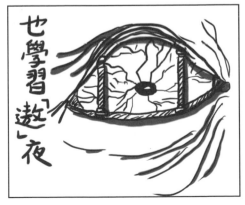

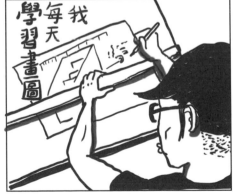

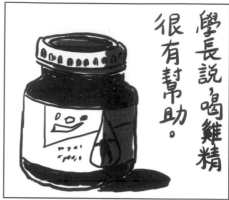

學長說，喝雞精很有幫助。

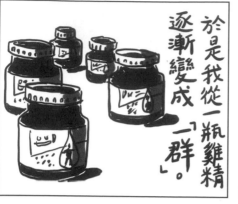

於是我從一瓶雞精逐漸變成「一群」。

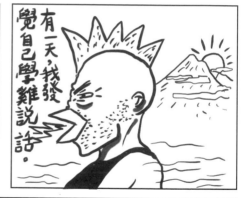

有一天，我發覺自己學雞說話。

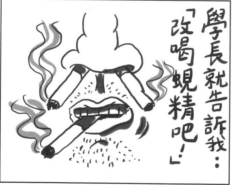

學長就告訴我：「改喝蜆精吧！」

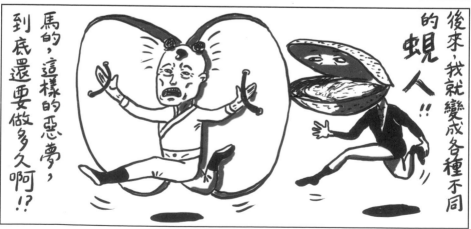

後來，我就變成各種不同的蜆人！！

馬的，這樣的惡夢，到底還要做多久啊！？

＼ 淵 源 說 ／

經過一夜的拚戰之後，
如果評圖那天，你在同學們的交談耳語之間，
一直聞到雞湯與海鮮味道飄在評圖教室裡。
別懷疑，那就是屏息之間的煙硝味……
雞精與蜆精喝過量症候群。

06

畢業生有話要交代

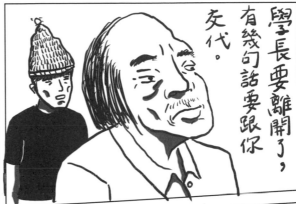

學長要離開了，
有幾句話要跟你
交代。

是「和平、奮鬥、救？」

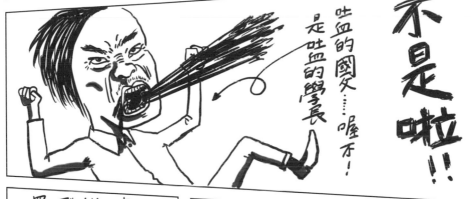

不是啦！！

是咘血的學長

咘血的國父……喔不！

接下來……

你得找很多學弟妹，

幫你
畫圖、
做模
型、
買便當
……

然後，明年的氣力，我們今年就給他傳便便。（請用台語發音）

「買五十嵐」

請想起國文說過的話。

而當你感到疲累無力時，

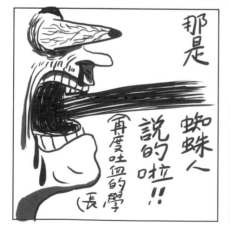

那是蜘蛛人說的啦！！（再度吐血的學長）

學長，是能力越大，責任起越重嗎？♥

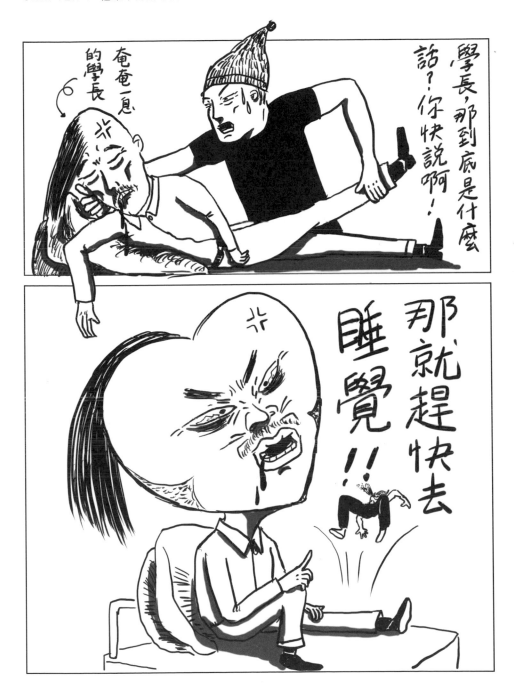

CHAPTER **2**

建築師
的
無言以對

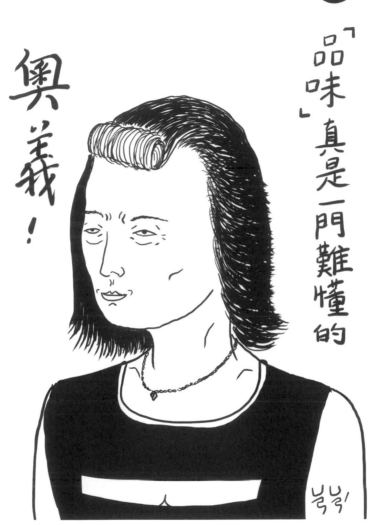

「品味」真是一門難懂的

奧義！

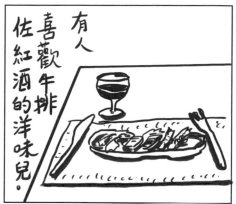

有人
喜歡牛排
佐紅酒的洋味兒。

有人喜歡吃
魯肉飯。

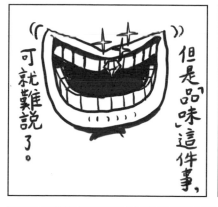

但是「品味」這件事，
可就難說了。

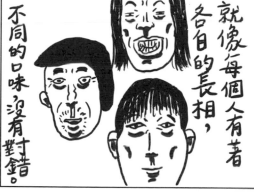

就像每個人有著
各自的長相，
不同的口味，沒有對錯。

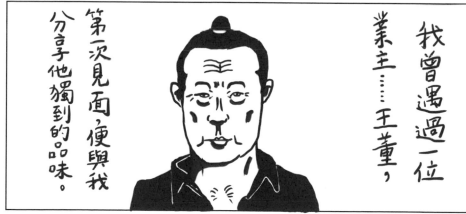

我曾遇過一位
業主……王董，
第一次見面，便與我
分享他獨到的品味。

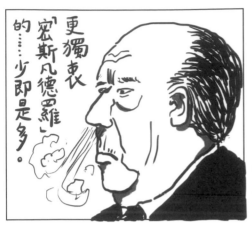

更獨衷「密斯凡德羅」的……少即是多。

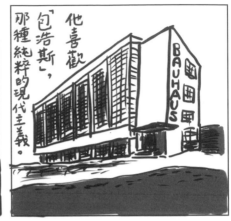

他喜歡「包浩斯」那種純粹的現代主義。

與「巴塞隆納椅」。

喜歡巴塞隆納館

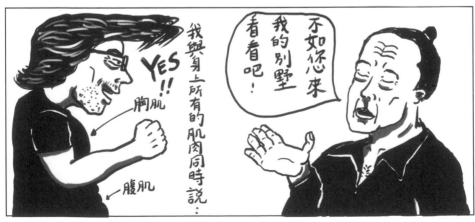

不如您來看看我的別墅吧！

我與身上所有的肌肉同時說……

YES!!

胸肌

腹肌

與那一座用樹瘤雕成「神龜」的茶桌。

但他忘了說那一尊「達摩」，

我花了好長的時間思考眼前的景象。

08

男人的禁閉室

業主夫人跟我抱怨，她老公老是喝酒晚歸。

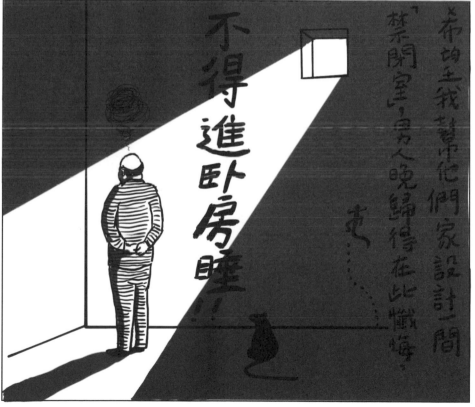

希望我幫忙他們家設計一間「禁閉室」，男人晚歸得在此懺悔。

不得進臥房睡！！

克⋯⋯

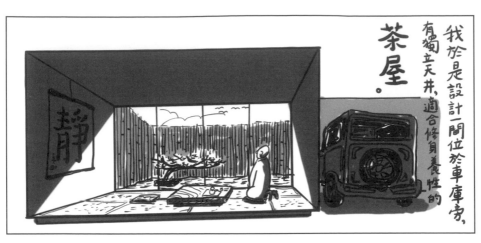

我於是設計一間位於車庫旁，有獨立天井，適合修身養性的**茶屋**。

一年後

業主請我將茶屋的另一側，改成酒窖。

我家的紅酒放不下了！

睡衣

又過了一年後，業主便將中間的牆壁拆掉。

「禁閉室」於是變成了……極樂的天堂。

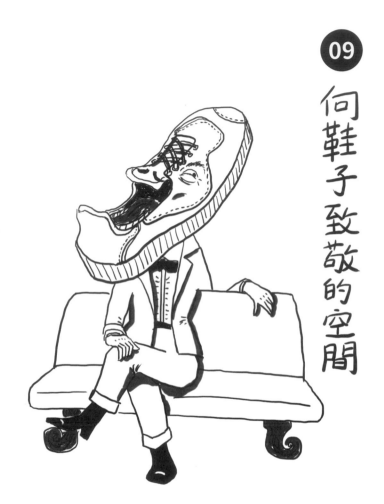

09 向鞋子致敬的空間

熱愛運動的他，也是一個收藏癖。

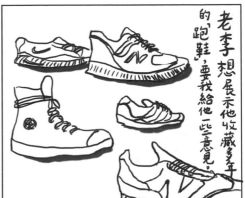

老李想展示他收藏多年的「跑鞋」，要我給他一些意見。

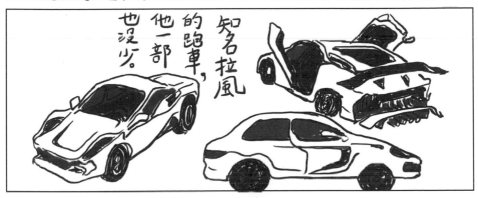

知名拉風的跑車，他一部也沒少。

於是畫了一張充滿動感的設計。

不鏽鋼烤漆發出冷光

展示架

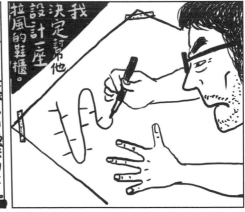

我決定封他設計一座拉風的鞋櫃。

有一天，老李打電話給我，說有人送他一批上等的檜木，價值連城。

他決定用這些檜木來做那一座「跑鞋收藏櫃」。

老李還興奮地跟我分享他獨創的巧思。

他為每一格櫃子做一扇門。

發出冷光

檜木

檜木

鞋的名字

裡面絨布

鞋的相片

NEW 9010

APE 110

不僅每扇木門都鑲上各自的相片，而且輩份越高的位子也越高！

044

一走進房裡，我就呆掉了！！

完工那天，老李請我去參觀他的大作。

牆壁上有觀音畫像，是朋友連同檜木一起送的。

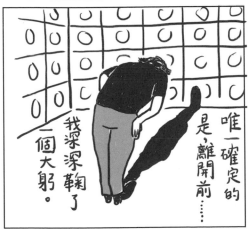

唯一確定的是，離開前……我深深鞠了一個大躬。

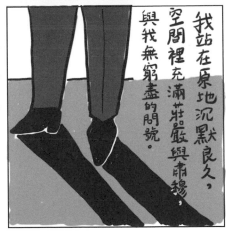

我站在原地沉默良久，空間裡充滿莊嚴與肅穆，與我無窮盡的問號。

10

家的幸福，非關風格

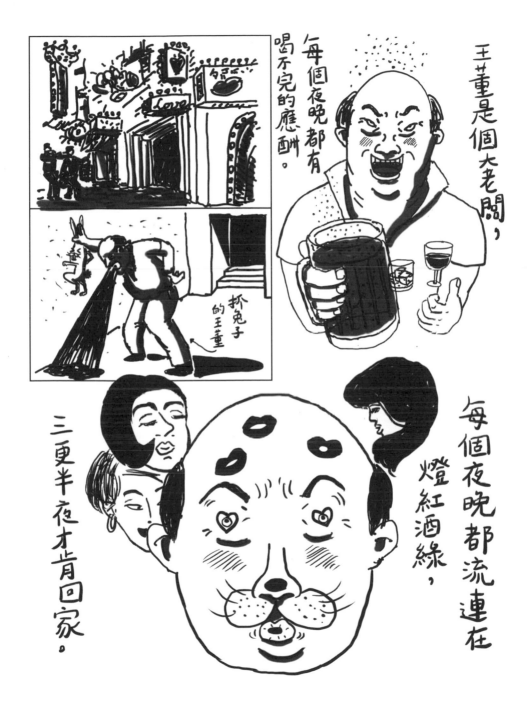

王董是個大老闆，

每個夜晚都有喝不完的應酬。

抓兔子的王董

每個夜晚都流連在燈紅酒綠，

三更半夜才肯回家。

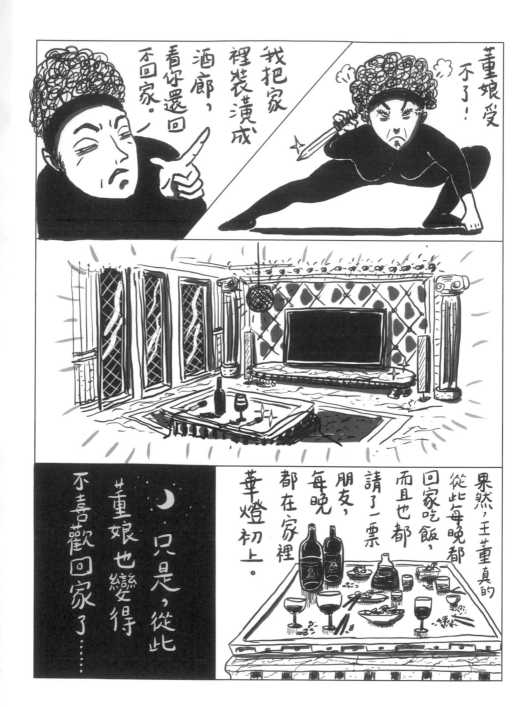

董娘受
不了！

我把家
裡裝潢成
酒廊，
看你還回
不回家。

果然，王董真的
從此每晚都
回家吃飯，
而且也都
請了一票
朋友，
每晚
都在家裡
華燈初上。

只是，從此
董娘也變得
不喜歡回家了……

＼ 淵 源 說 ／

如果你的他或她老是不喜歡回家，
不見得是家裡的裝潢風格不對。
我猜恐怕是你與他／她的「生活風格」
不太對盤吧！

11

車庫的
神進化

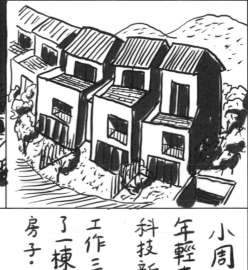

心愛的跑車，
只需要停上一部
但是單身的小周
兩部車子。
室車庫可以停
每棟房子的地下
房子。
了一棟透天的
工作三年就買
科技新貴。
年輕有為的
小周是一位

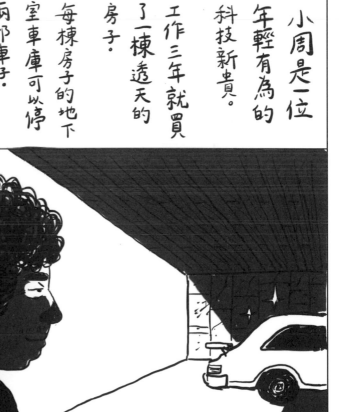

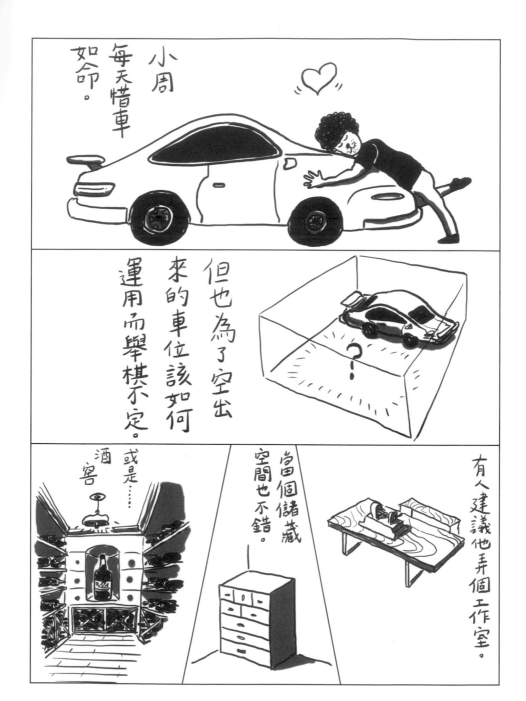

小周
每天惜車
如命。

但也為了空出
來的車位該如何
運用而舉棋不定。

有人建議他弄個工作室。

當個儲藏
空間也不錯。

或是……
酒窖

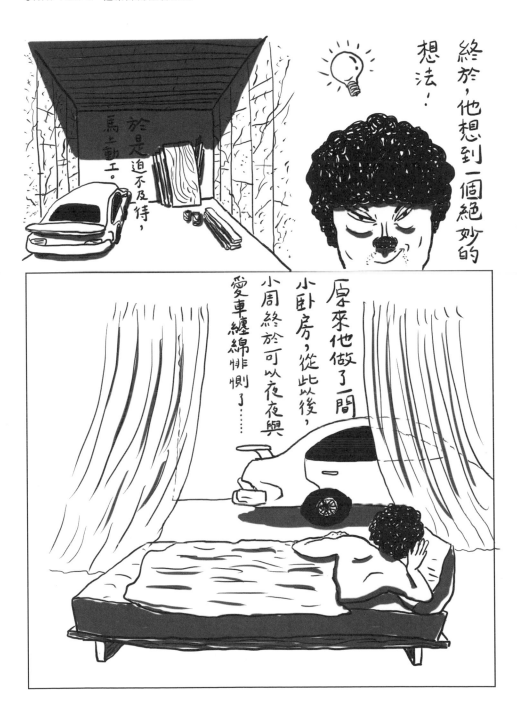

終於,他想到一個絕妙的想法!

於是迫不及待,馬上動工。

原來他做了一間小臥房,從此以後,小周終於可以夜夜與愛車纏綿悱惻了⋯⋯

12

男人為何
有辦法
待在車庫
一整天
??

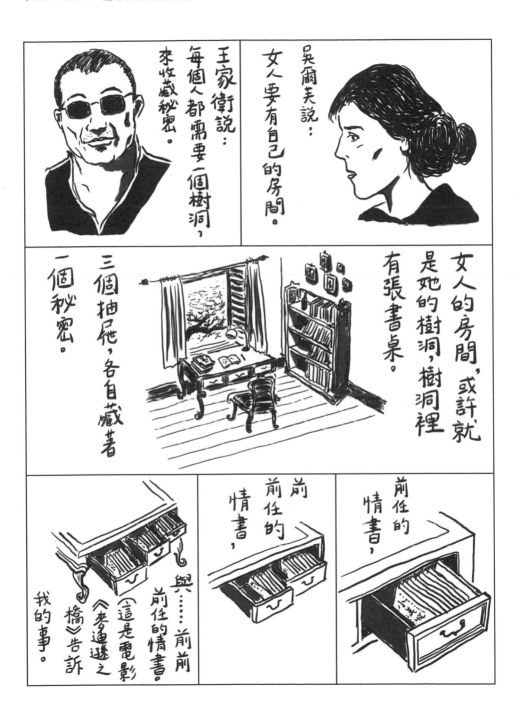

吳爾芙說：
女人要有自己的房間。

王家衛說：
每個人都需要一個樹洞，
來收藏祕密。

女人的房間，或許就
是她的樹洞，樹洞裡
有張書桌。

三個抽屜，各自藏著
一個祕密。

前任的
情書，

前前任的
情書，

前前前任的情書，
（這是電影
《麥迪遜之
橋》告訴
我的事。

與……
前前前任的情書

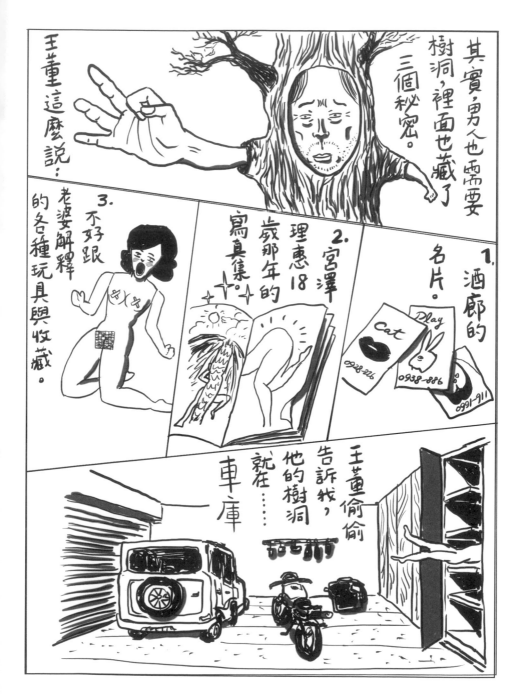

其實，男人也需要樹洞，裡面也藏了三個秘密。

王董這麼說：

3.
不好跟老婆解釋的各種玩具與收藏。

2.
宮澤理惠18歲那年的寫真集。

1.
酒廊的名片。

Cat
0928-226

play
0938-886
0991-911

王董偷偷告訴我，他的樹洞就在……

車庫

＼ 淵 源 說 ／

有許多問題，如果女人們好好理解的話，
要牢牢抓住妳的男人就不那麼難了。
包括為什麼一直買鋼彈模型？
為什麼會藏著徐若瑄 18 歲的寫真集，
而且封面還黃黃的？
為什麼？為什麼？為什麼……

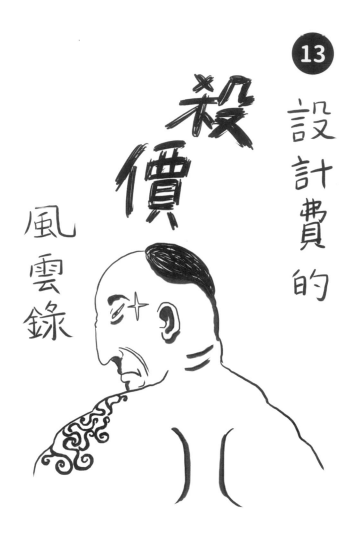

13 設計費的殺價風雲錄

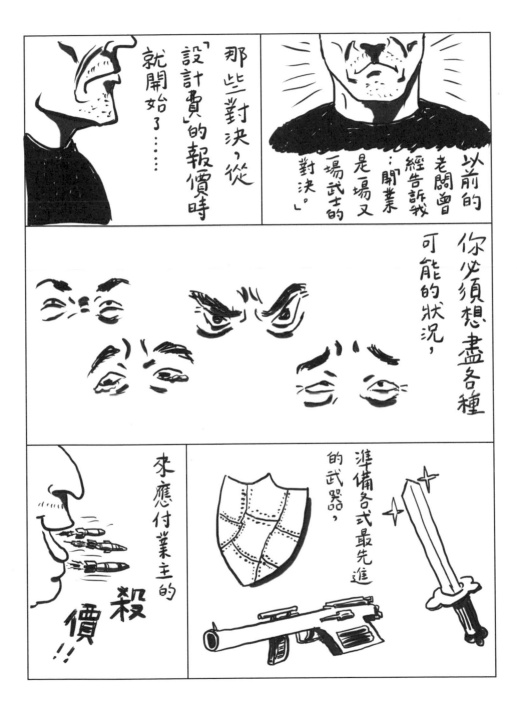

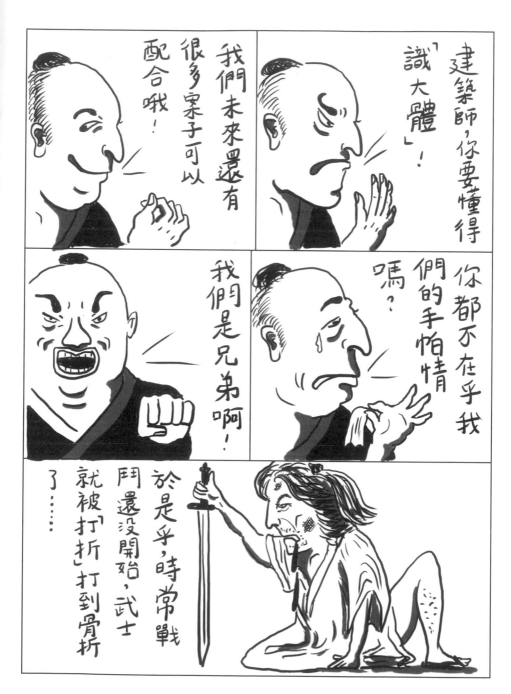

建築師，你要懂得「識大體」！

我們未來還有很多案子可以配合哦！

你都不在乎我們的手帕情嗎？

我們是兄弟啊！

於是乎，時常戰鬥還沒開始，武士就被「打折」打到骨折了……

＼ 淵 源 說 ／

有業主說，殺價是一種誠意的展現；
也有人說，殺價是甲乙雙方情誼的調味劑；
還有人說，這是學習做人最好的機會。
可是、可是，對建築師而言，
對設計費的「殺價攻防」，
可是一樁「武士貞節」的捍衛啊！

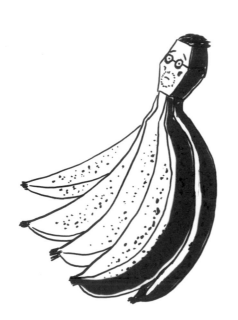

14

如果只給得起香蕉，
那就只能請到猴子了

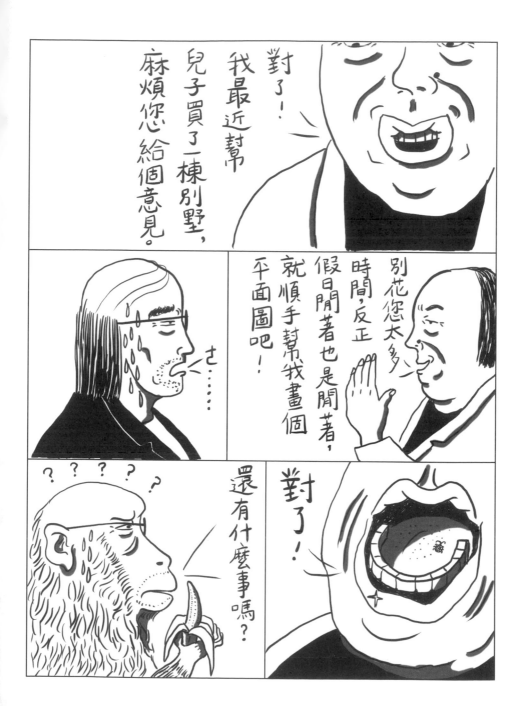

＼ 淵 源 說 ／

「如果只給得起香蕉，那就只能請到猴子了。」
這句箴言，
應該請每一位尊敬的業主都要大聲唸三遍，
那麼佛祖、耶穌、阿拉、柯比意、米開朗基羅……
眾神們都會讓猴子變成齊天大聖了！

工地有很多事，
建築師都是最後才知道⋯⋯

衛生紙沒了!!!

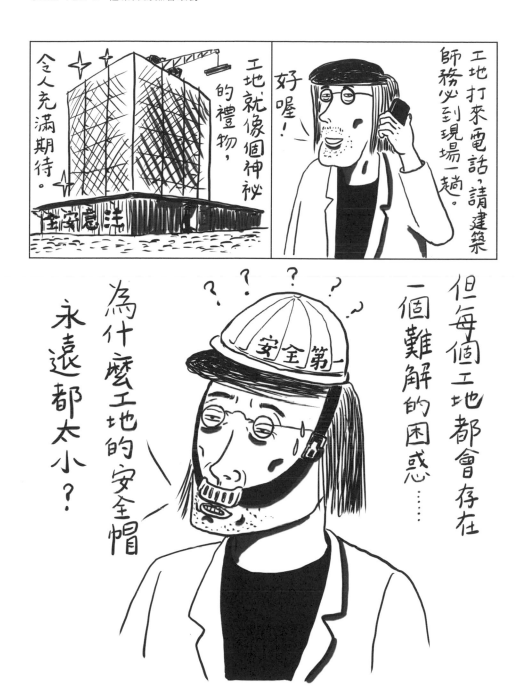

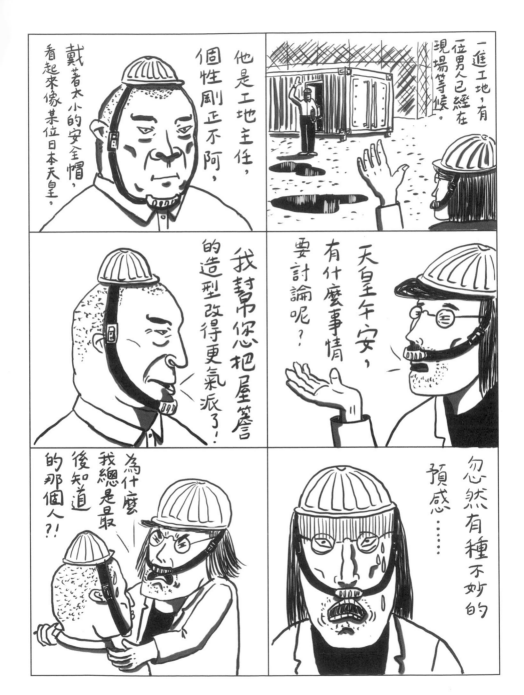

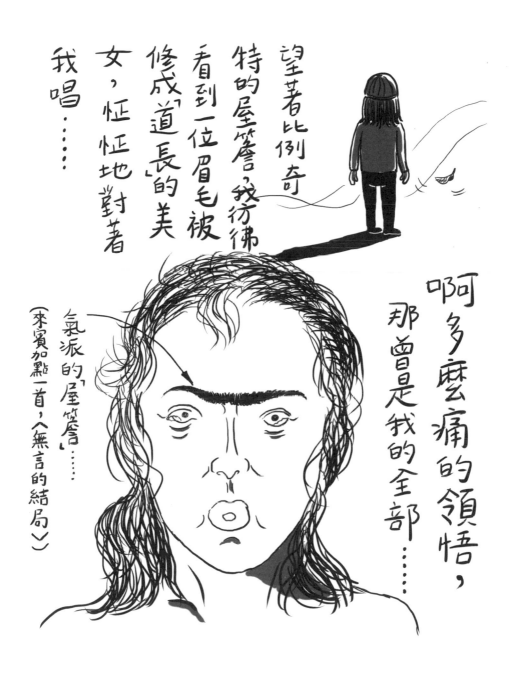

望著比例奇
特的屋簷，我彷彿
看到一位眉毛被
修成「道長」的美
女，怔怔地對著
我唱……

氣派的「屋簷」……
（來賓加點一首，〈無言的結局〉）

啊多麼痛的領悟，
那曾是我的全部……

16 你美好的第一次，卻是我最痛的一次

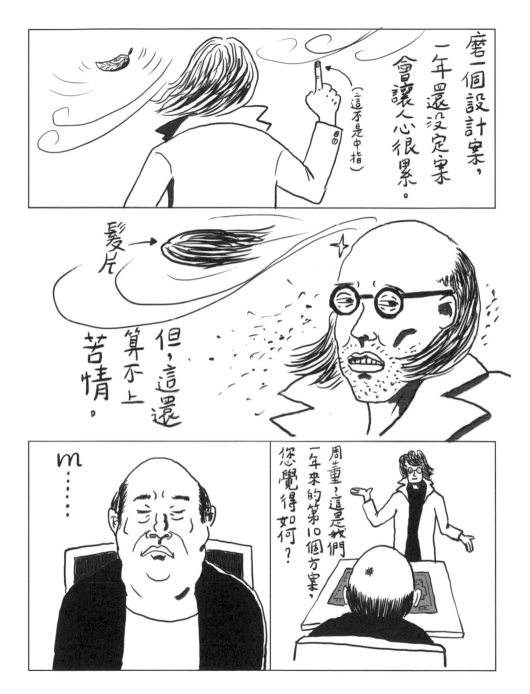

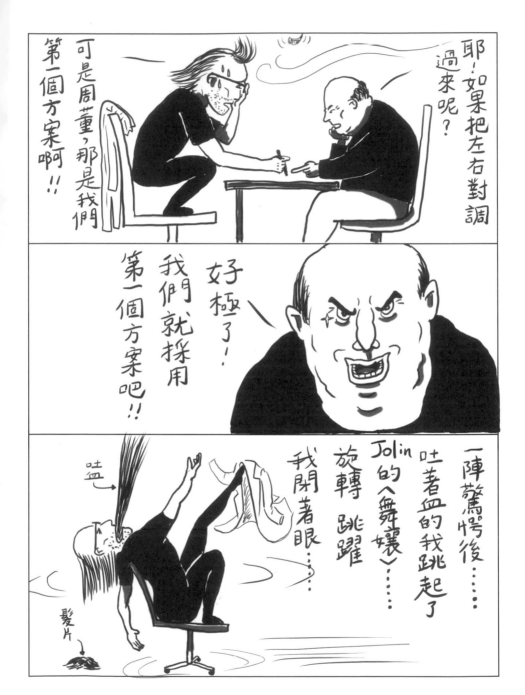

＼ 淵 源 說 ／

除了健忘且善變的業主，
也請諸位男性們特別注意，
如果非痛不可，
至少要讓你很在乎的那個人「痛並快樂著」，
這是作為第一次（或是每一次）
最基本的敦厚與溫柔。

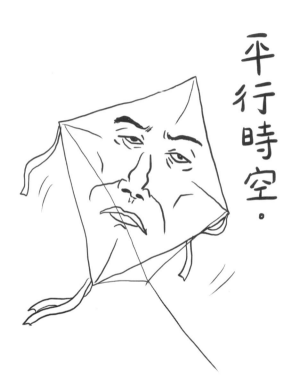

17

交圖日與領款日的
平行時空。

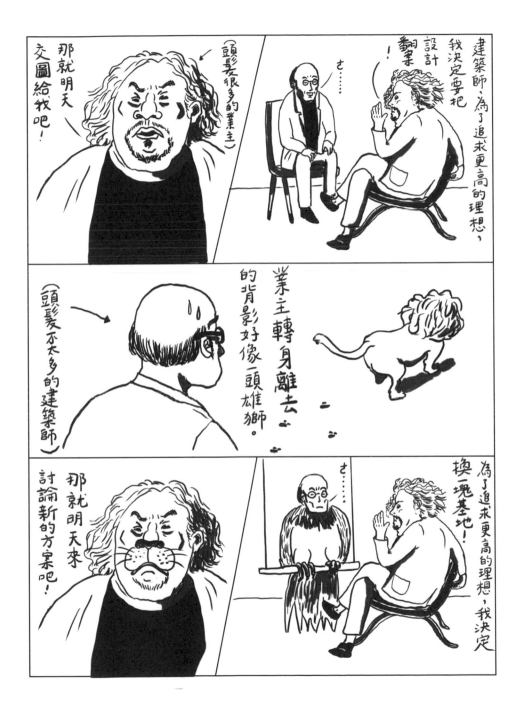

我再次望著雄獅的背影率性離去。

ㄜ……

可是，終於等到可以領設計費這一天，卻接到業主的會計來電

領款日 20 星期

……「建築師，因為請款流程延誤，請下個月再來領。」

再次見到業主時，他說：「請款這件事，慢工才能出細活呀！」此時，靦腆的業主，看起來像極了奶油獅。

＼ 淵 源 說 ／

我始終相信，
一定還有另一個與另外好多個平行時空，
那裡的業主會自動提前將設計費
匯入建築師的瑞士帳戶裡，
而且金額的數字後面會不小心多了好幾個「0」。
人生有幾個平行時空，
就有幾個健康快樂、幸福與希望。

18

「社會事」是一堂很難的課

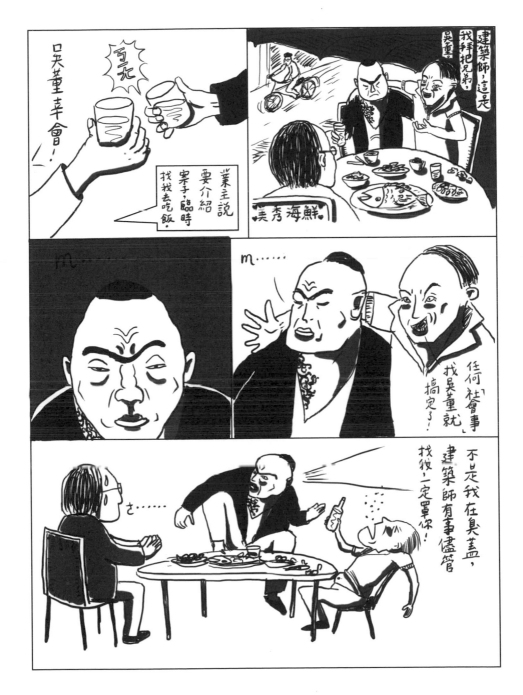

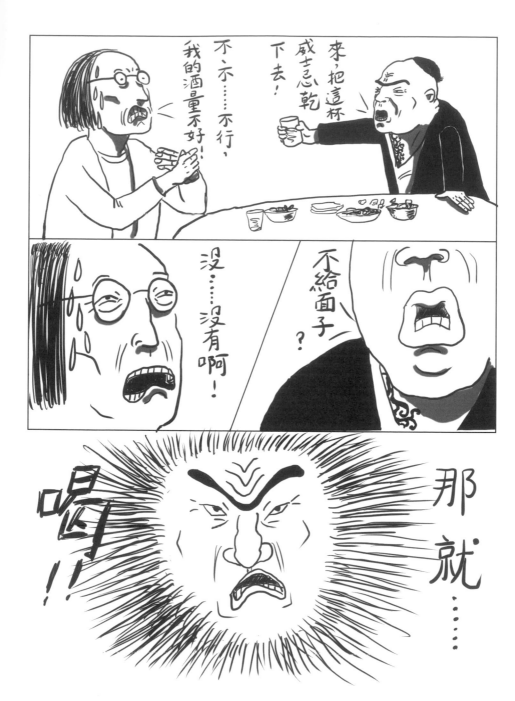

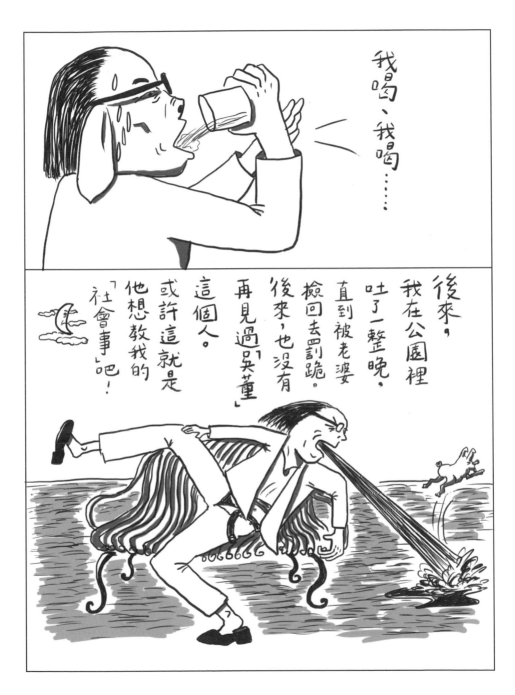

我喝、我喝……

後來，我在公園裡吐了一整晚，直到被老婆撿回去罰跪。

後來，也沒有再見過「吳董」這個人。

或許這就是他想教我的「社會事」吧！

19 建築師保證房子裡的人

百年好合……

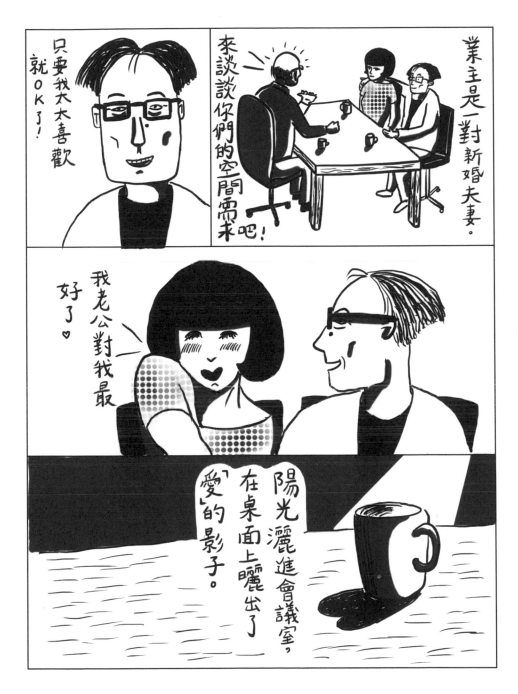

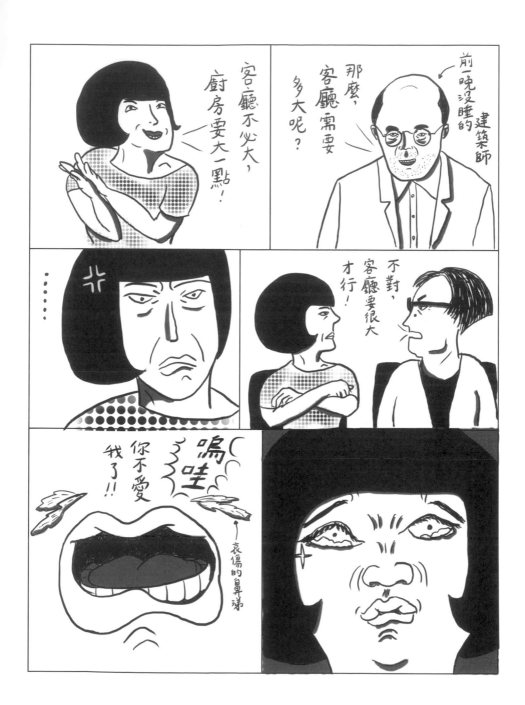

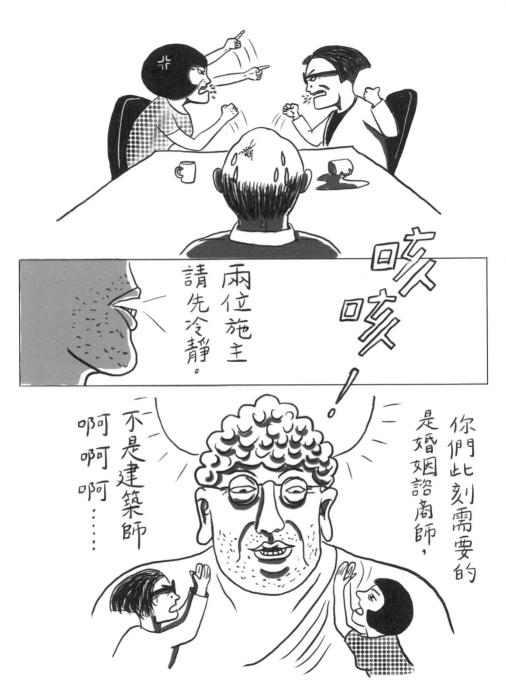

20

塔裡的女人

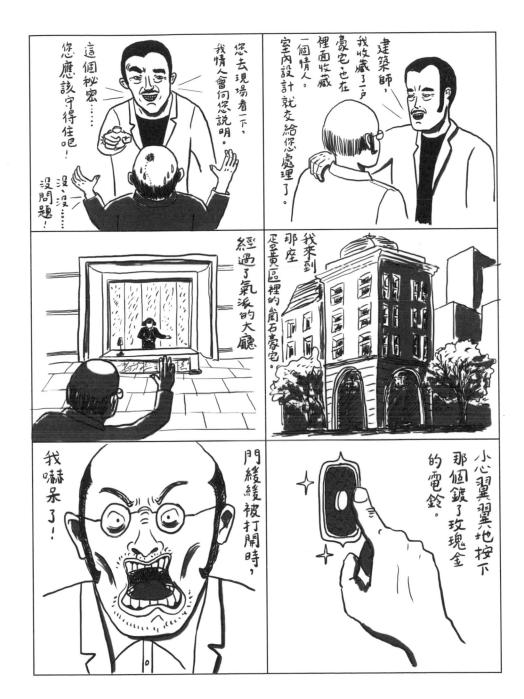

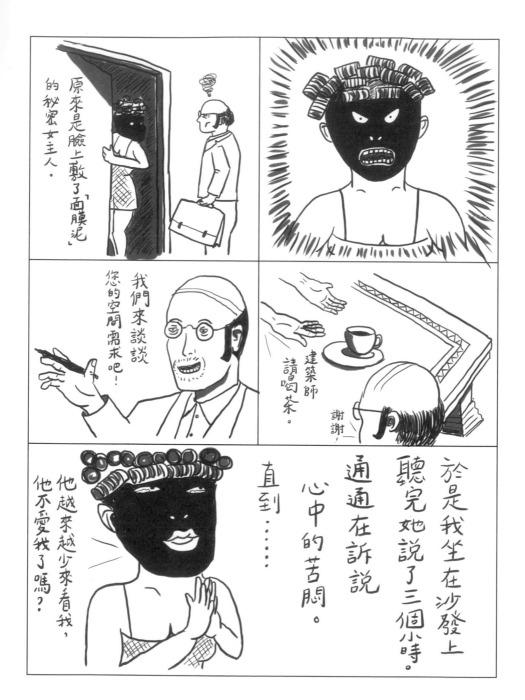

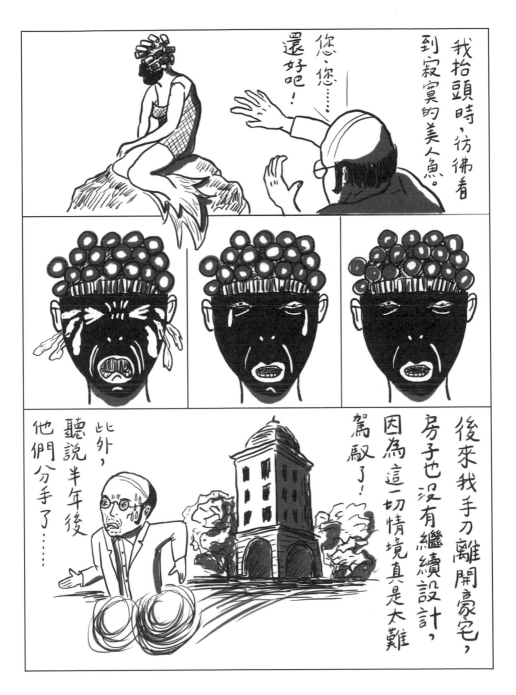

21

建築師的小旅行 歪掉

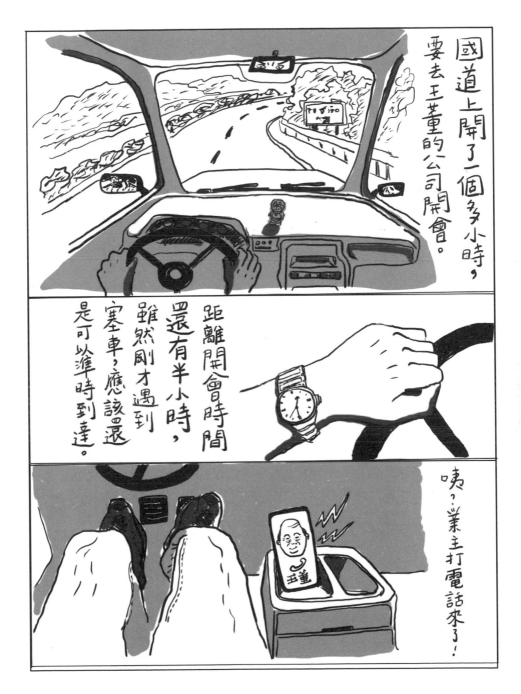

國道上開了一個多小時，要去王董的公司開會。

距離開會時間還有半小時，雖然剛才遇到塞車，應該還是可以準時到達。

咦？業主打電話來了！

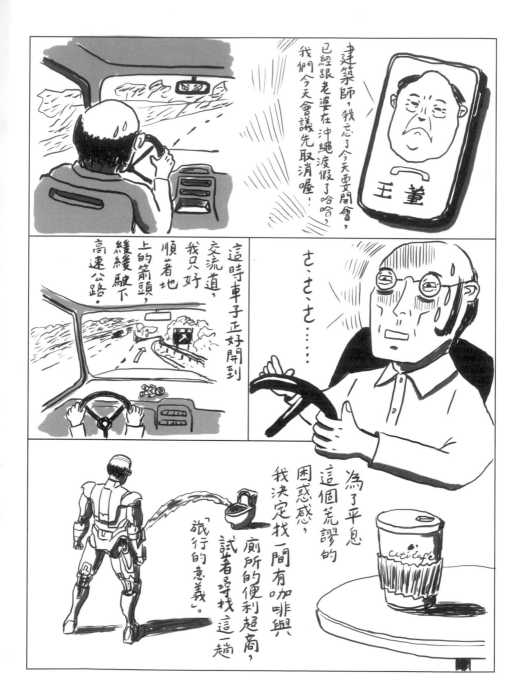

建築師，我忘了今天要開會，已經跟老婆在沖繩渡假了哈哈？我們今天會議先取消喔！

王董

さ、さ、さ……

這時車子正好開到交流道，我只好順著地上的箭頭，緩緩駛下高速公路。

為了平息這個荒謬的困惑感，我決定找一間有咖啡與廁所的便利超商，試著尋找這一趟「旅行的意義」。

＼ 淵 源 說 ／

歪掉的旅行有時候會遇見更美的風景。
那一次雖然被業主放了鴿子，
不過也因為如此，
我多出了一個預期外的悠閒午後，
讀了一本小書，
還在閉目養神時夢到自己在幫「史嘉蕾喬韓森」
畫人體素描……

CHAPTER **3**

建築師
的
胡思亂想

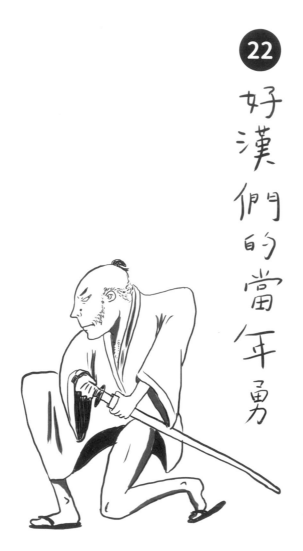

22 好漢們的當年勇

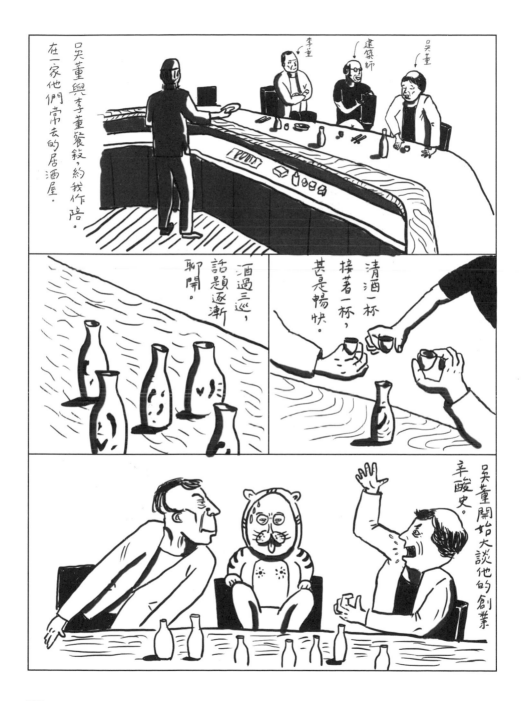

在一家他們常去的居酒屋。

吳董與李董簽約，約我作陪。

李董　建築師　吳董

酒過三巡，話題逐漸聊開。

清酒一杯接著一杯，甚是暢快。

吳董開始大談他的創業辛酸史。

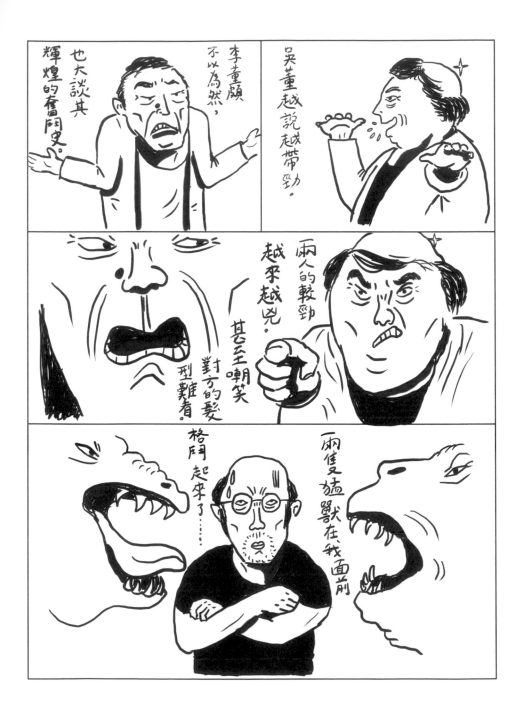

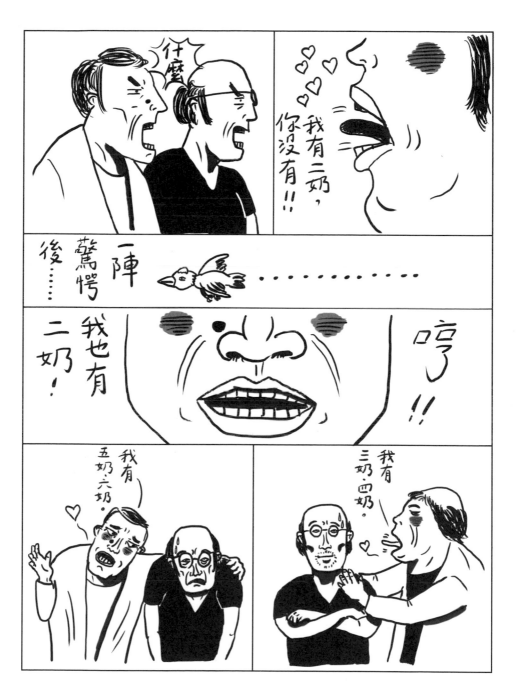

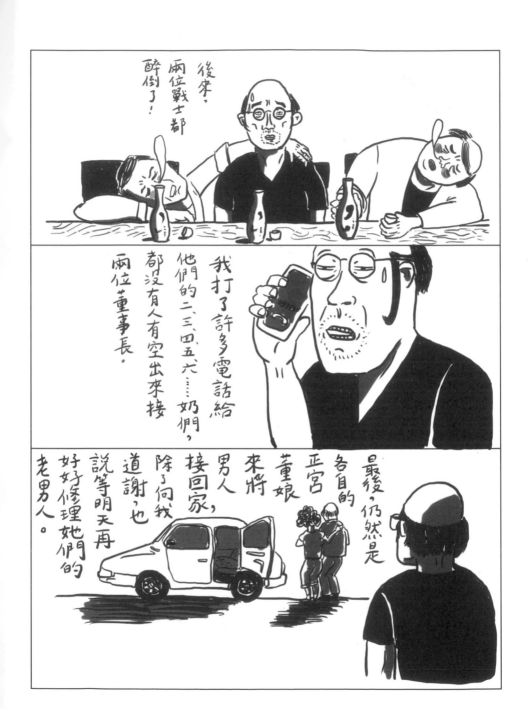

後來，兩位戰士都醉倒了！

我打了許多電話給他們的二、三、四、五、六……奶們，都沒有人有空出來接兩位董事長。

最後，仍然是各自的正宮董娘來將男人接回家，除了向我道謝，也說等明天再好好修理她們的老男人。

＼ 淵 源 說 ／

當年到底勇或不勇還真是不太好說，
不過一眾中年男人聚一起時，如果再來幾杯黃湯，
就足以將他們逝去的年少攪和成一池發春的水。
我一直慶幸自己除了剩一張嘴，
至少還有一枝永遠蓄勢待發的⋯⋯畫筆。

誰在開會時睡著了？

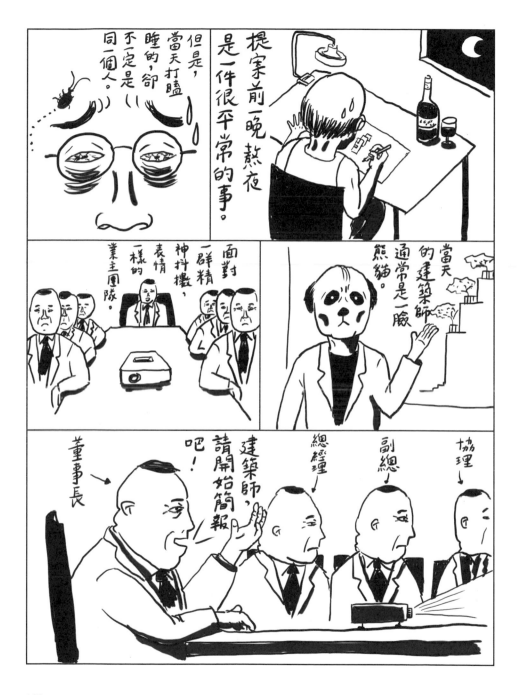

但是，當天打瞌睡的，卻不一定是同一個人。

提案前一晚熬夜是一件很平常的事。

面對一群精神抖擻，表情一樣的業主團隊，

當天的建築師通常是一臉熊貓。

董事長

總經理

副總

協理

建築師，請開始簡報吧！

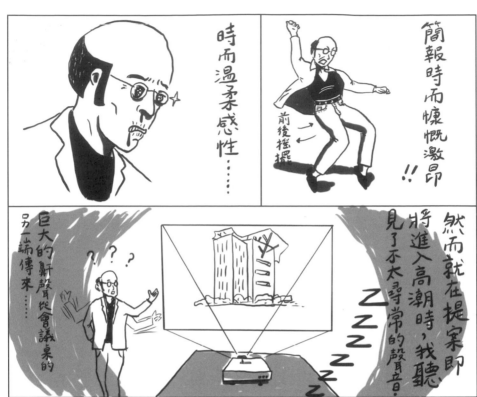

時而溫柔感性⋯⋯

簡報時而慷慨激昂‼

前後搖擺

然而就在提案即將進入高潮時，我聽見了不太尋常的聲音⋯

巨大的鼾聲從會議桌的另一端傳來⋯⋯

接下來，我看見了驚人的一幕‼

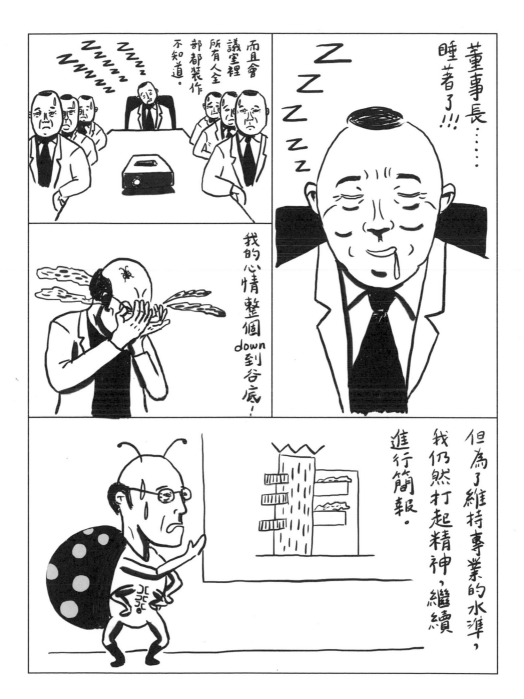

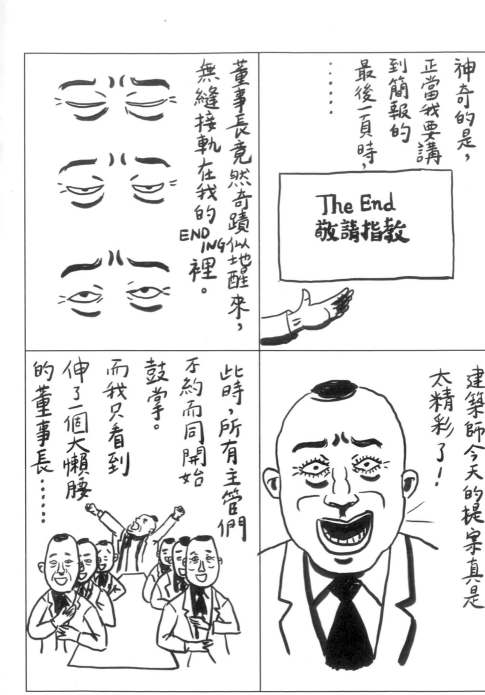

神奇的是，正當我要講到簡報的最後一頁時，……

The End
敬請指教

董事長竟然奇蹟似地醒來，無縫接軌在我的ENDING裡。

建築師今天的提案真是太精彩了！

此時，所有主管們不約而同開始鼓掌。而我只看到伸了一個大懶腰的董事長……

106

＼ 淵 源 說 ／

任何名叫「董事長」的人都至少具備一種超能力，
有的可以無縫接軌在睡與醒之間；
有的可以每天晚上闖進建築師的夢裡陪伴；
有的，則可以記得你未曾說過的話⋯⋯

房子的事誰說了算……

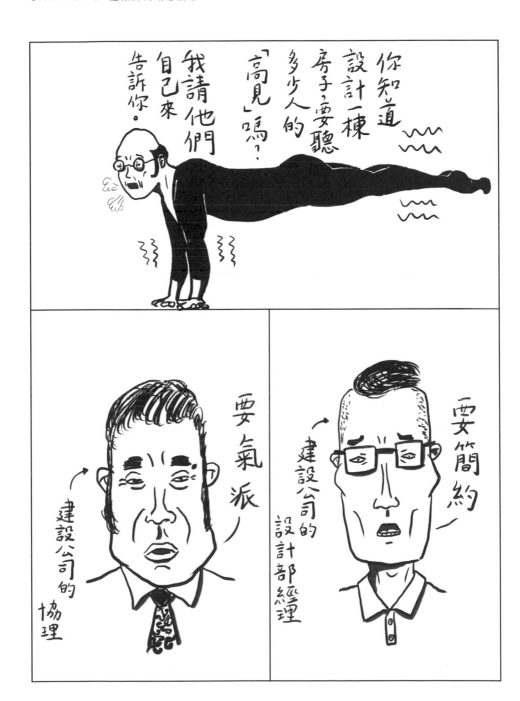

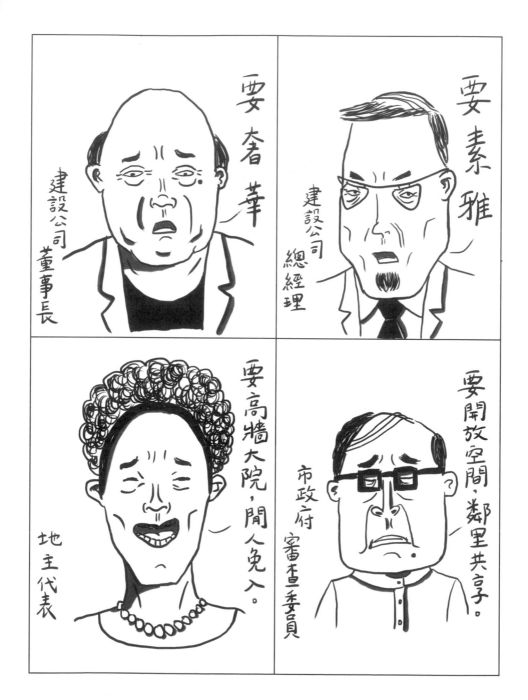

要奢華
建設公司 董事長

要素雅
建設公司 總經理

要高牆大院，閒人免入。
地主代表

要開放空間，鄰里共享。
市政府 審查委員

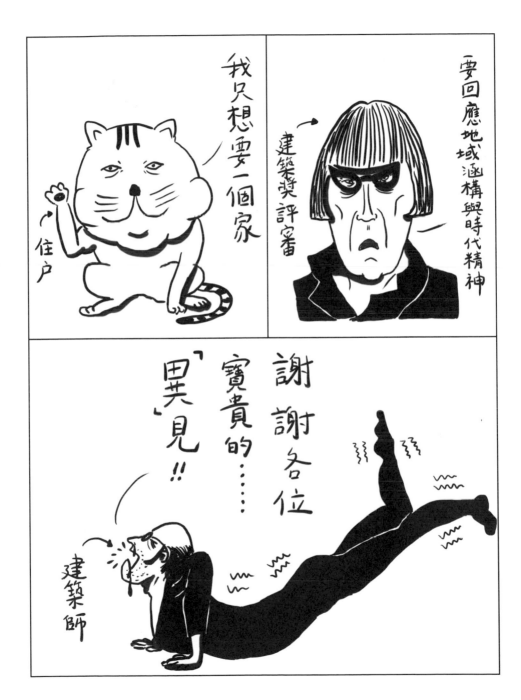

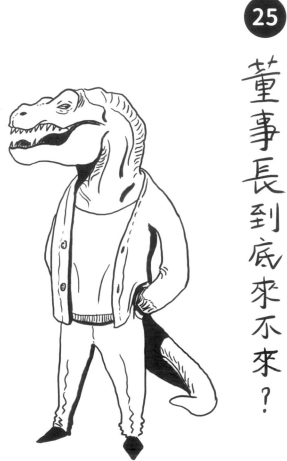

25 董事長到底來不來？

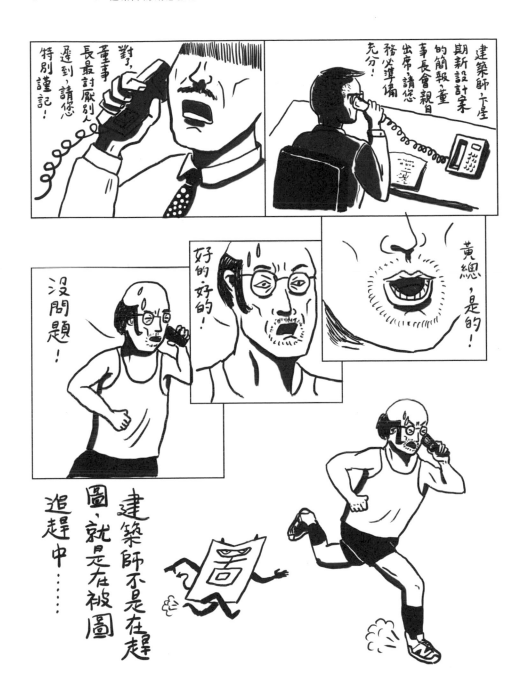

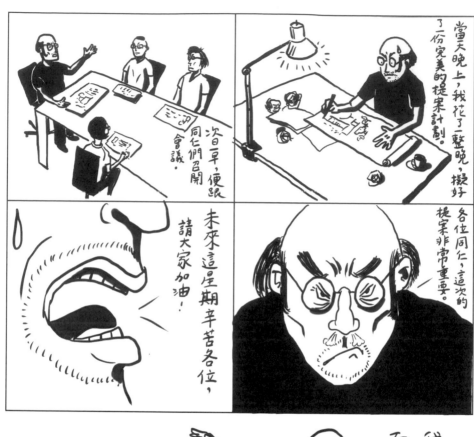

當天晚上，我花了一整晚，擬好了一份完美的提案計劃。

各位同仁，這次的提案非常重要。

次日早，便跟同仁們召開會議。

未來這星期辛苦各位，請大家加油！

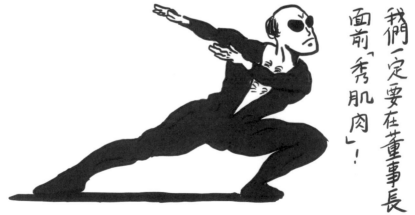

我們一定要在董事長面前「秀肌肉」！

 ……The 6th Day

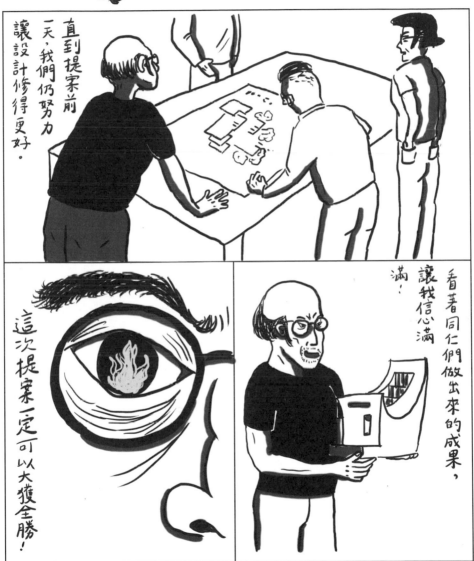

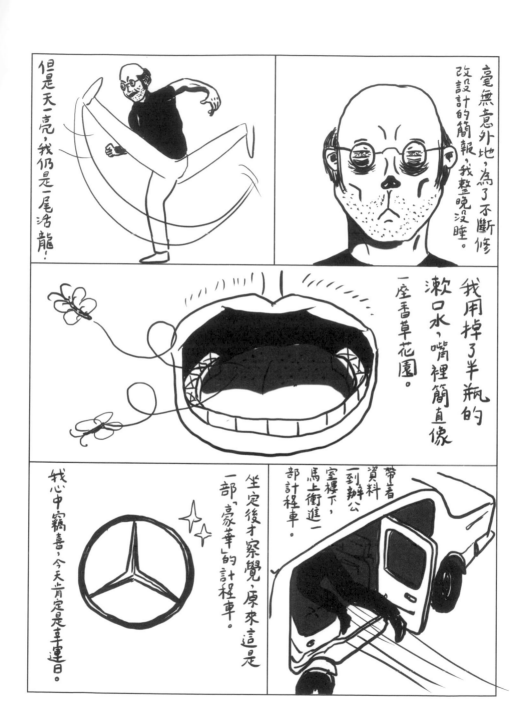

但是天一亮，我仍是一尾活龍！

毫無意外地，為了不斷修改設計的簡報，我整晚沒睡。

我用掉了半瓶的漱口水，嘴裡簡直像一座香草花園。

坐定後才察覺，原來這是一部「豪華」的計程車。

我心中竊喜，今天肯定是幸運日。

帶著資料一到辦公室裡下，馬上衝進一部計程車。

116

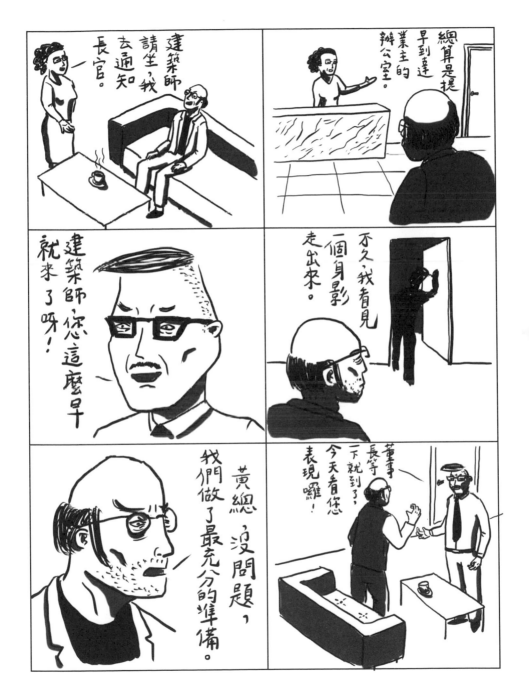

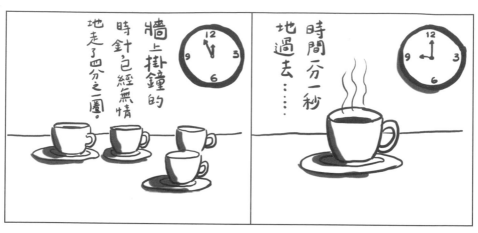

牆上掛鐘的時針，已經無情地走了四分之一圈。

時間分一秒地過去⋯⋯

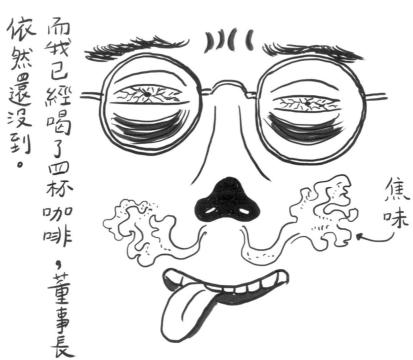

而我已經喝了四杯咖啡，董事長依然還沒到。

焦味

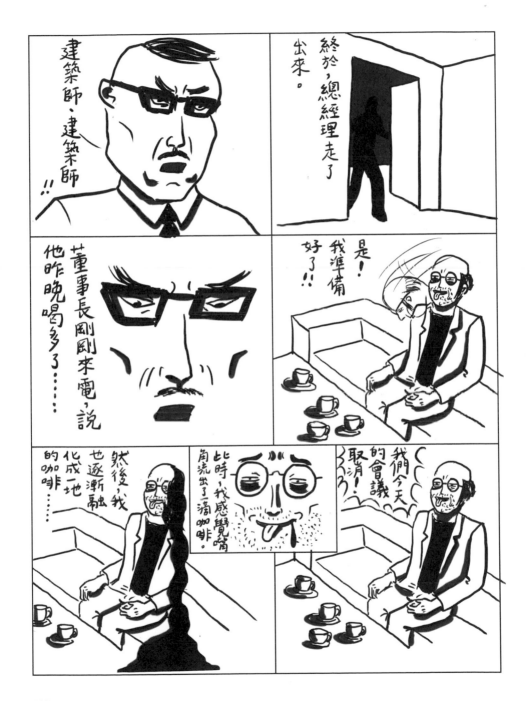

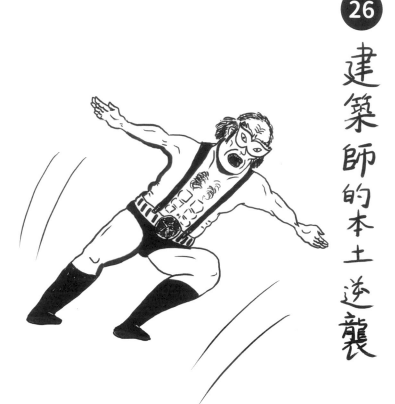

26 建築師的本土逆襲

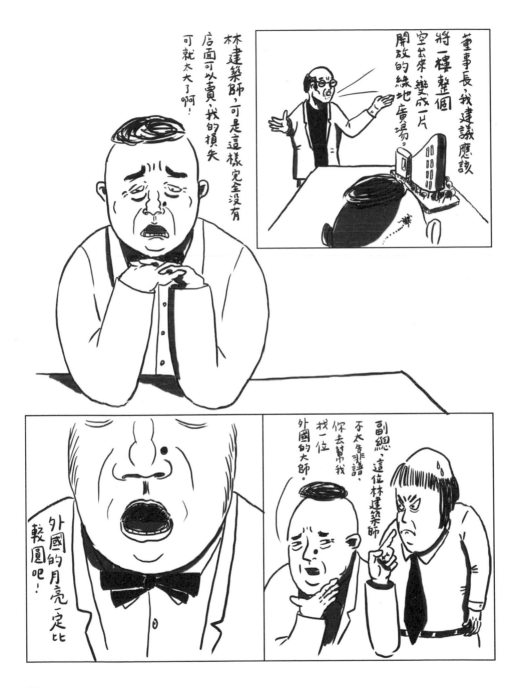

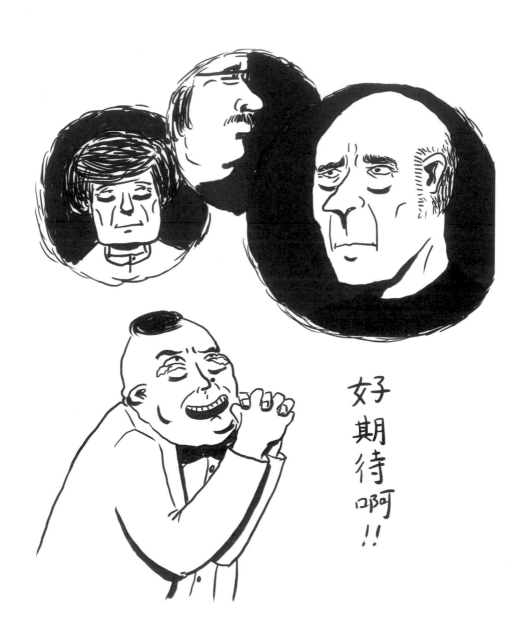

好期待啊!!

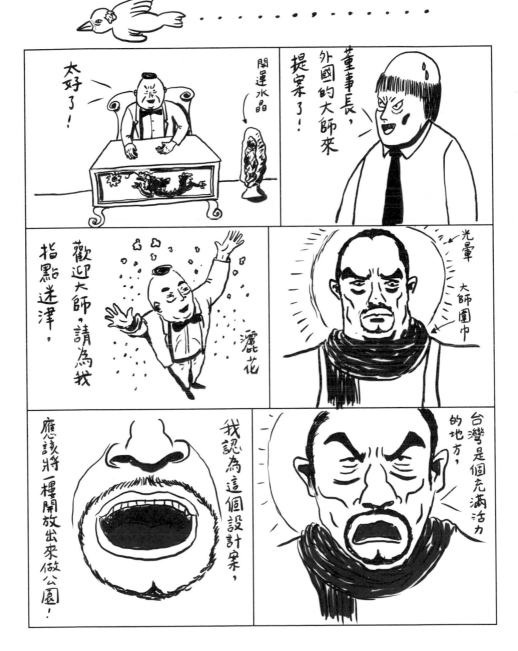

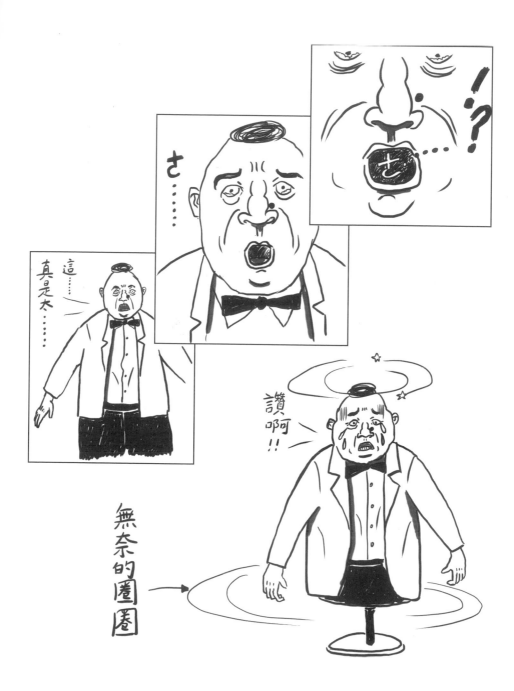

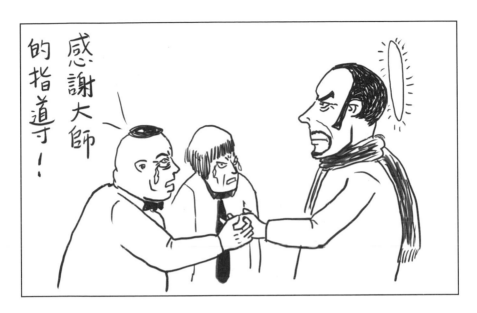

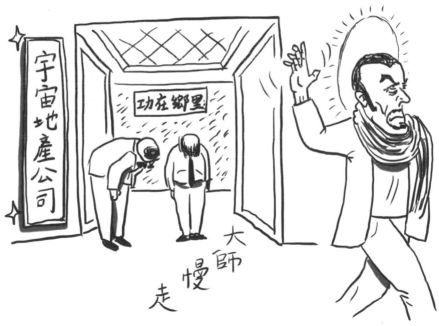

這時，空氣中有種不太尋常的氣氛。熟悉的背景音樂慢慢浮現……

Mission Impossible

大師的眼神中……閃出一道詭異的光！

然後，他忽然跑了起來……

手刀

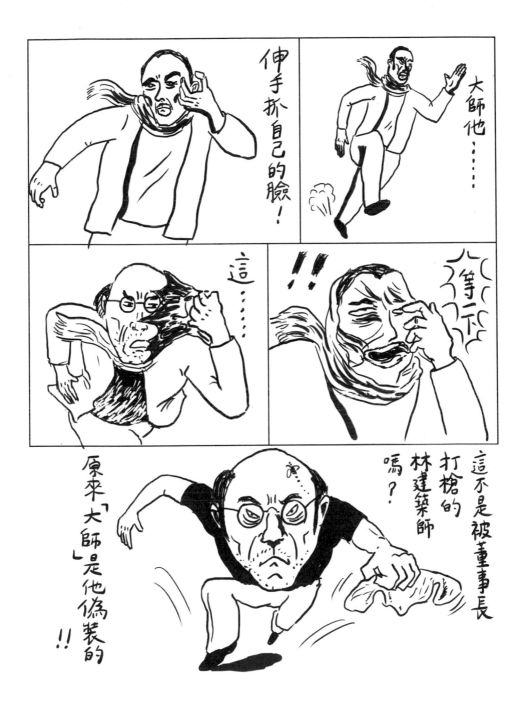

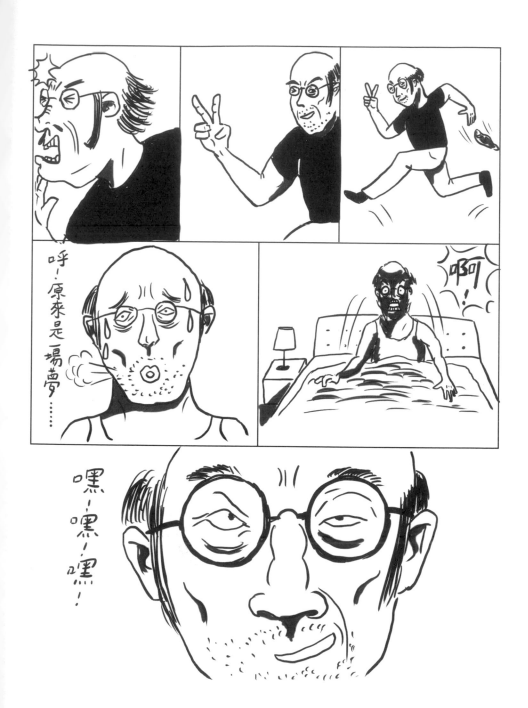

＼ 淵 源 說 ／

外國的月亮到底是否比較圓，真的不重要。
因為月亮不是只美在其圓或不圓，
或許有人更欣賞月光亮不亮、
月暈朦不朦、月餅香不香⋯⋯
重點是，你想當一個怎麼樣的月亮，
以及你會如何欣賞月亮。
月圓之外的所有姿態都是獨特的，
包含沒有光的另一面也是。

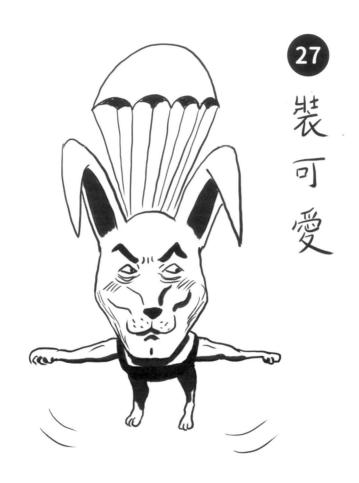

27

裝可愛

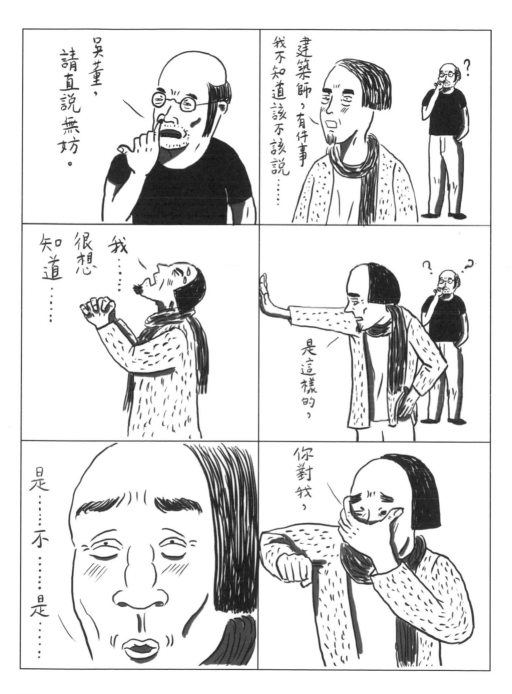

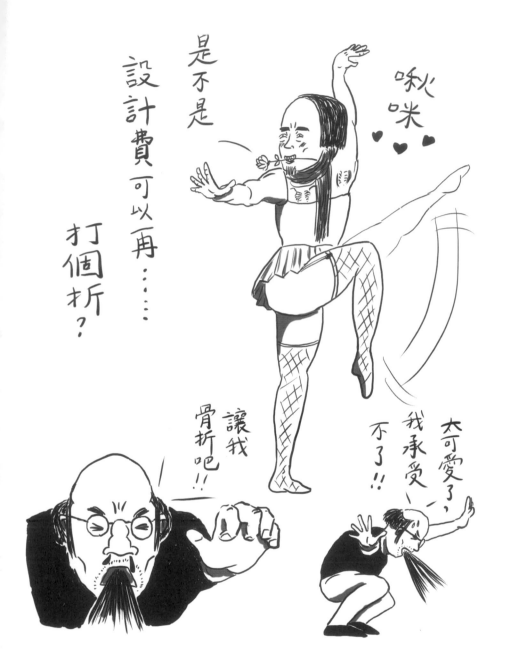

＼ 淵 源 說 ／

時常，把「可愛」這件事推到極致，
就會跑出「可怕」了！
非關美學，而是一種生命中難以承受之⋯⋯
無語問天。

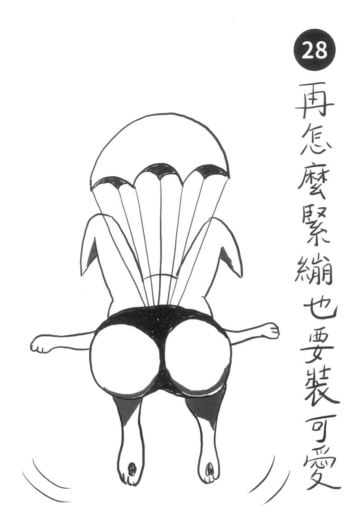

再怎麼緊繃也要裝可愛

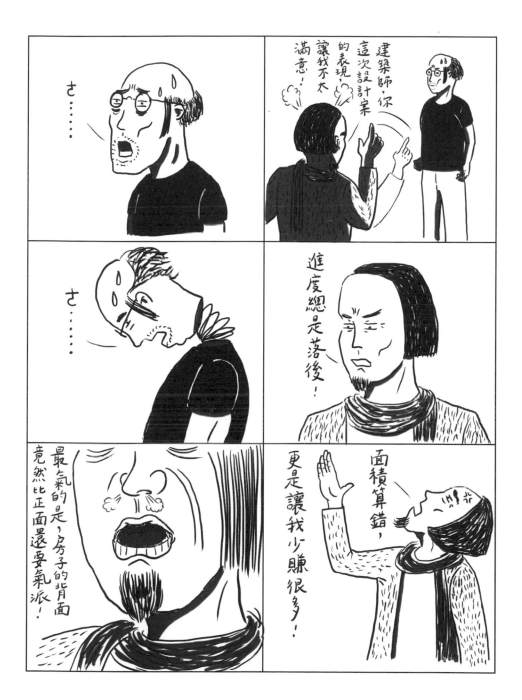

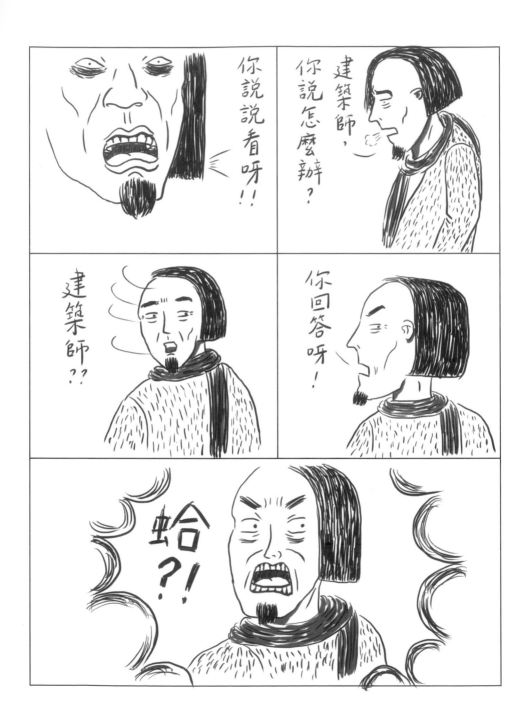

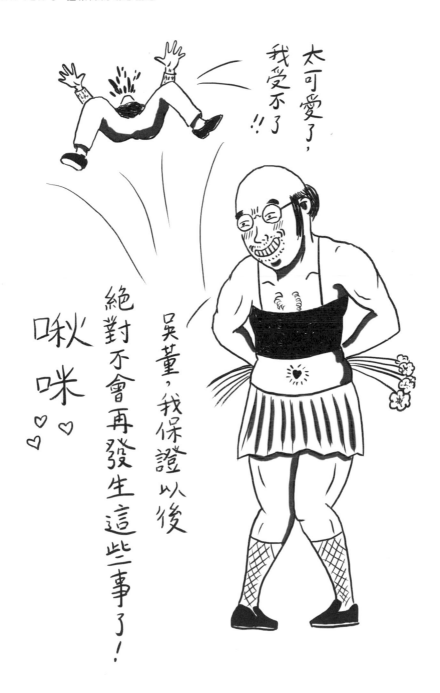

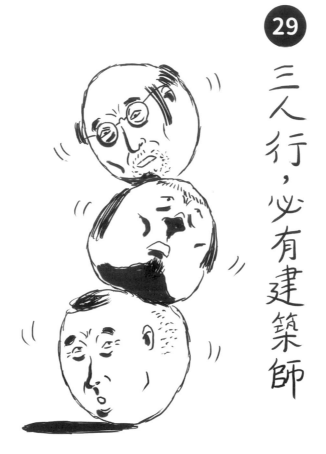

29

三人行，必有建築師

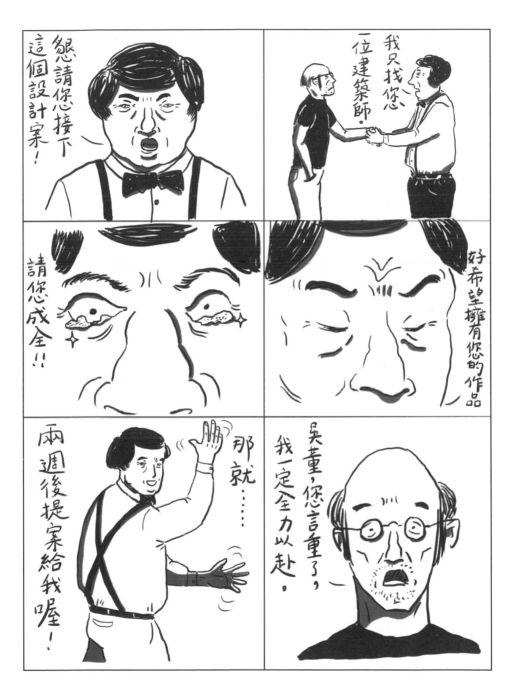

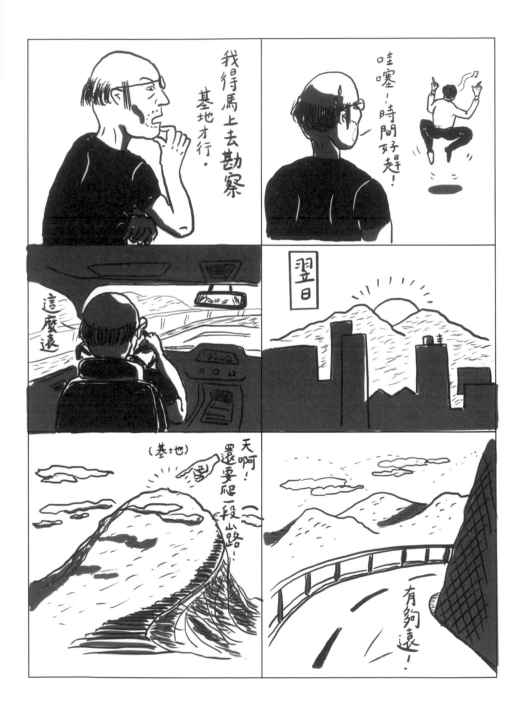

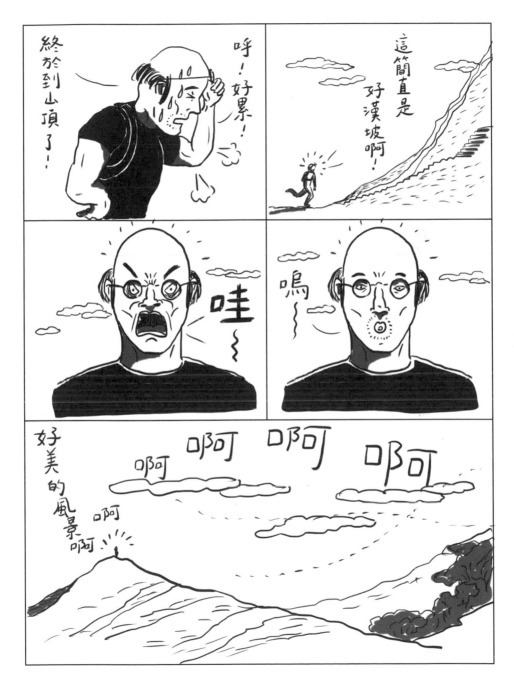

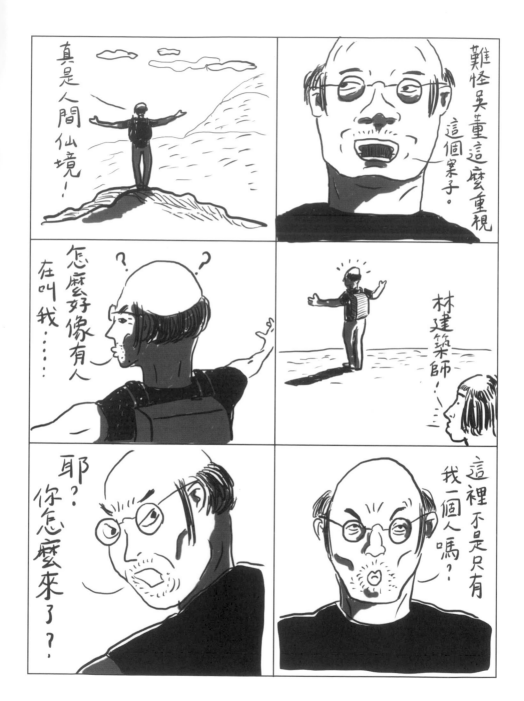

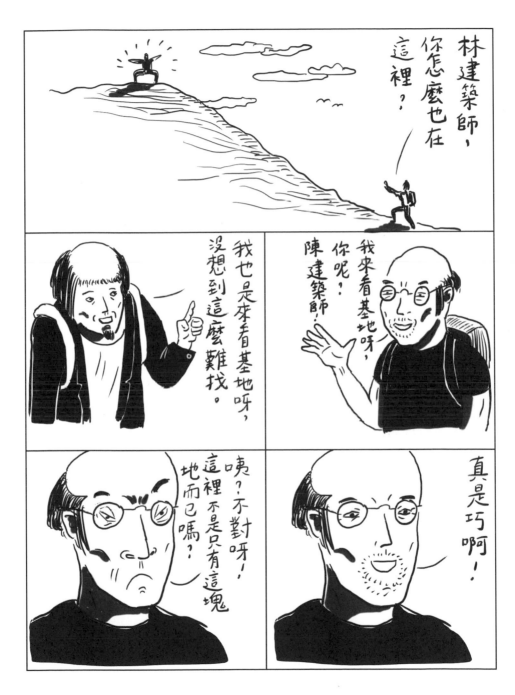

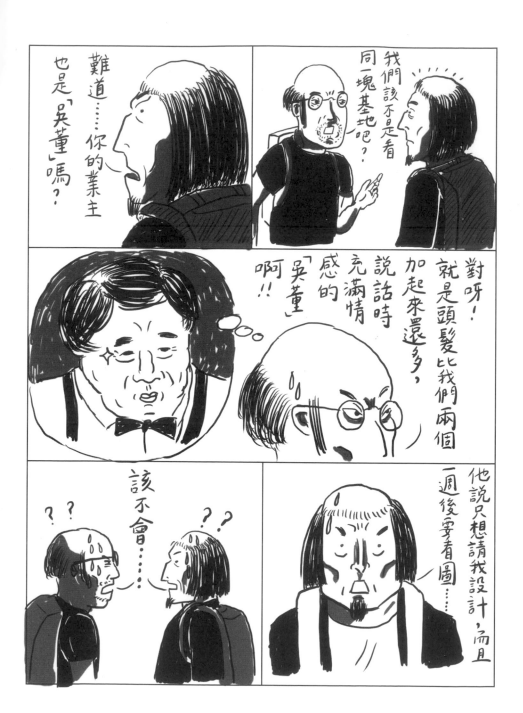

144

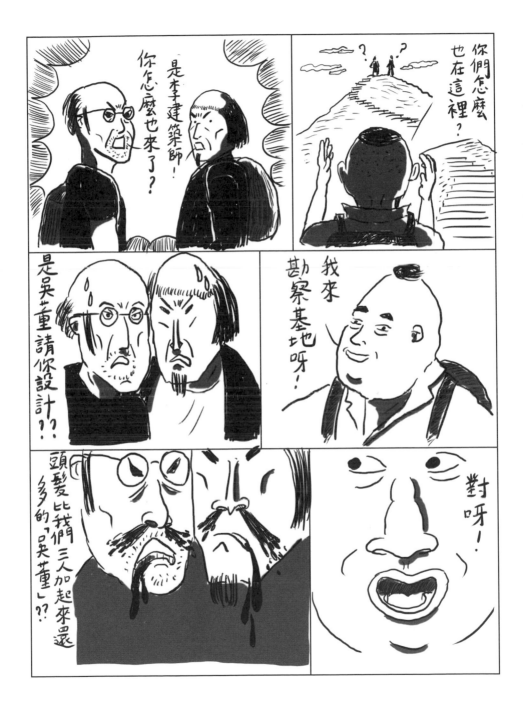

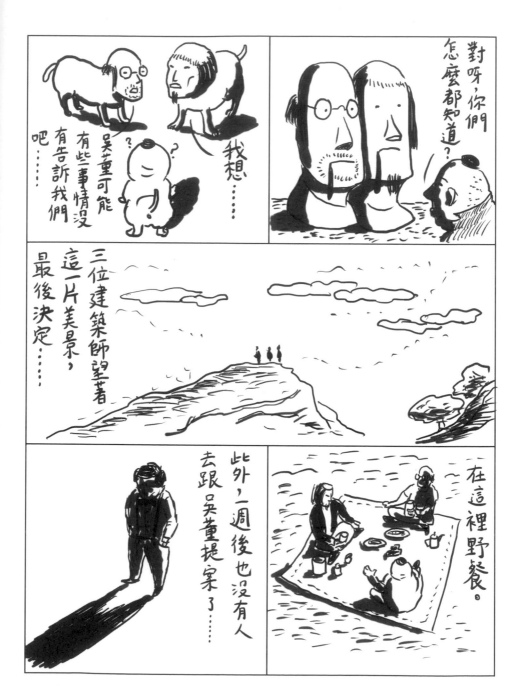

吳董可能有些事情沒有告訴我們吧……

我想……

對呀，你們怎麼都知道？

三位建築師望著這一片美景，最後決定……

此外，一週後也沒有人去跟吳董提案了……

在這裡野餐。

＼ 淵 源 說 ／

以前有人開玩笑：「西門町的招牌掉下來
砸到三個人，其中至少兩個是導演。」
可能是當時電影產業興盛，
大家都搶著去拍電影！
可是如果一塊磚頭掉下來也能砸到兩個建築師，
那一定是他們兩人特別倒霉。
因為，不會有那麼多人想讀建築系的……

CHAPTER **4**

建築師
的
怪習慣

30

建築師，請說白話文

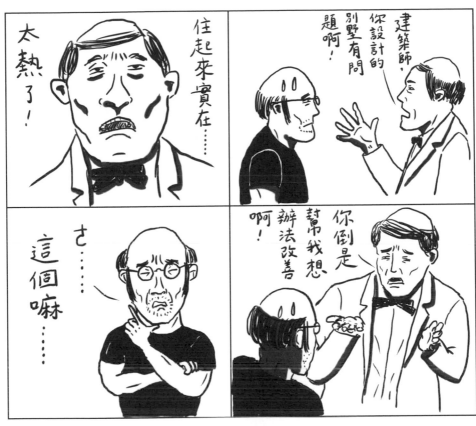

是因為場域的
流動性，影響了空間
且涉的明晰性，使得多維
度的場所定義變得模糊……

於是產生了空間知覺
的曖昧性，
阻礙了建築
賦予生物的社
會性需求……

如此一來，我們只好置
入機械文明，
藉以讓空間
韻律再度
啟動，
恢復住宅
的當代性
……

＼ 淵 源 說 ／

說白話文很簡單，也很難。
就是……去承認自己其實也不是
那麼懂自己在說什麼，
然後記得只說那些自己就算不說，
別人也知道的話。
（這根本是很文言的白話文啊！可惡！）

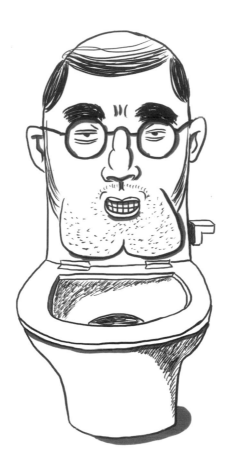

31

自戀症

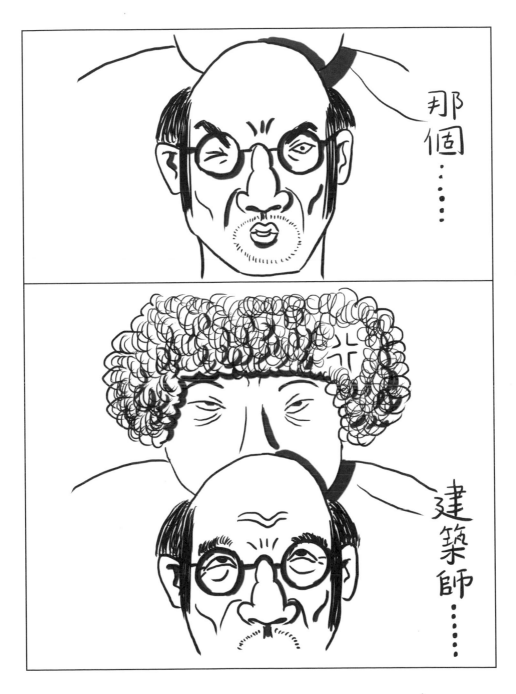

頭髮已經
剪好一個小時了，
請問您看鏡子⋯⋯
還要看多久？

＼ 淵 源 說 ／

人必先自助而後天助，
必先自戀而後愛護地球。
一個人自戀是病，
兩個人自戀是傳染病，
一群人自戀的話不僅不是病，
而且我們居住的城市還可以因此變美、變乾淨。
為什麼？
因為大家就都具備建築師「龜毛」的素質了呀！
哈哈（不好笑 ><"）！

32

購書癖

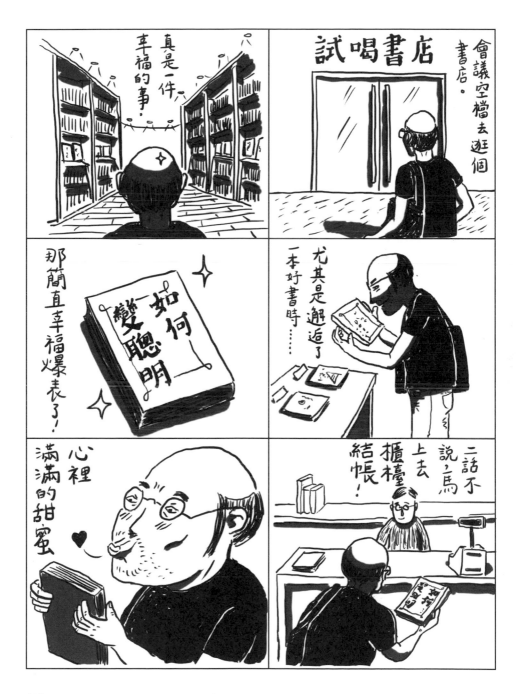

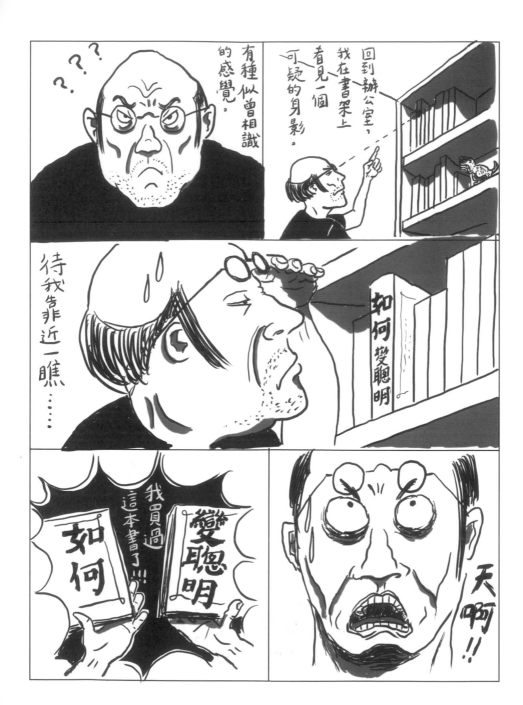

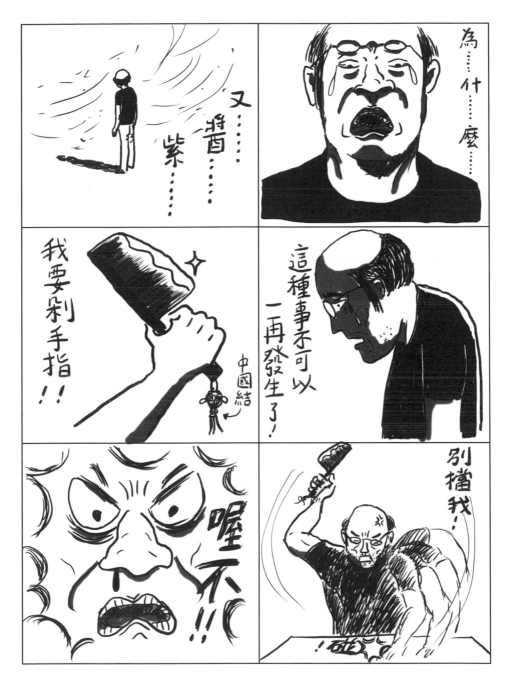

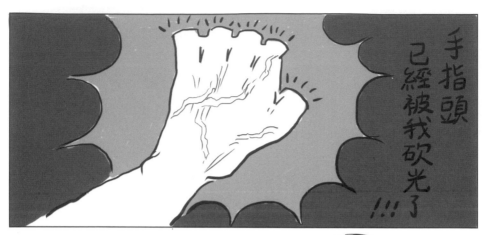

＼ 淵 源 說 ／

人生若可以有幾件無法戒斷的事，合該也算幸福。
除了代表自己生命中仍有深愛至深的事物，
至少永遠都不會怕無聊找上門。
就光是不停在……遇上、心癢、出手收藏、
收太多又想剁手指……
這樣「玩物」與「被物所玩」的無止境遊戲裡泡著，
也就讓生活泡出「很自己」的茶香來了！

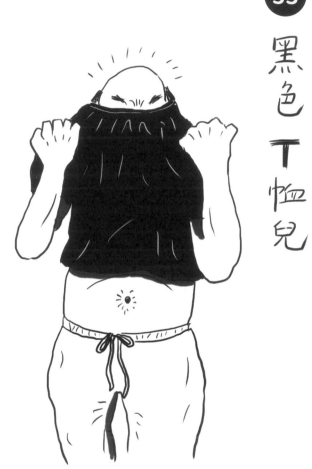

33 黑色Ｔ恤兒

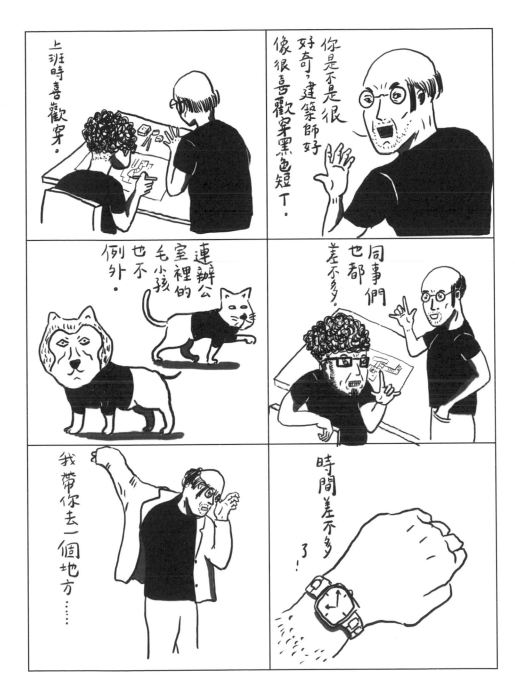

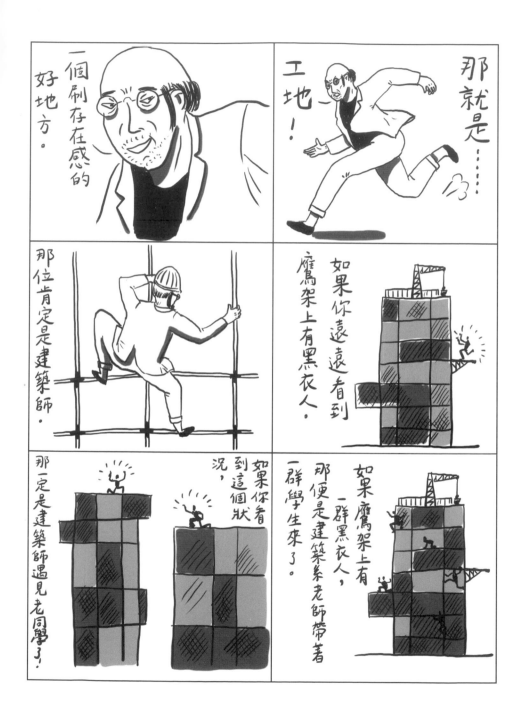

好地方。

一個刷存在感的

那就是⋯⋯

工地！

那位肯定是建築師。

如果你遠遠看到

鷹架上有黑衣人。

如果你看到這個狀況，

那一定是建築師遇見老同學了！

如果鷹架上有一群黑衣人，

那便是建築系老師帶著一群學生來了。

170

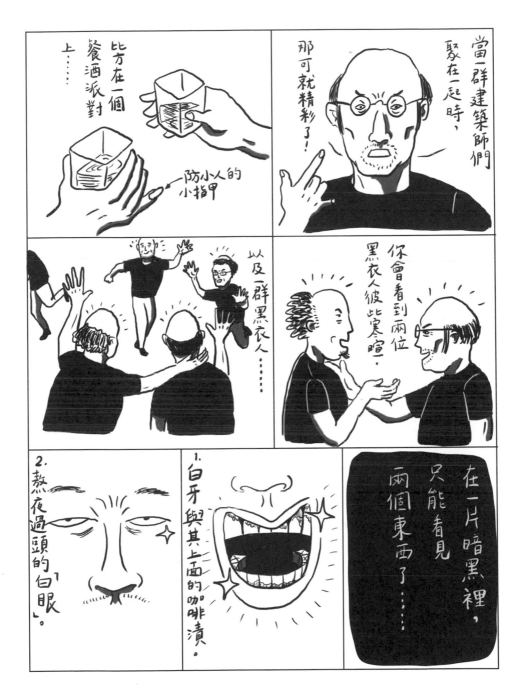

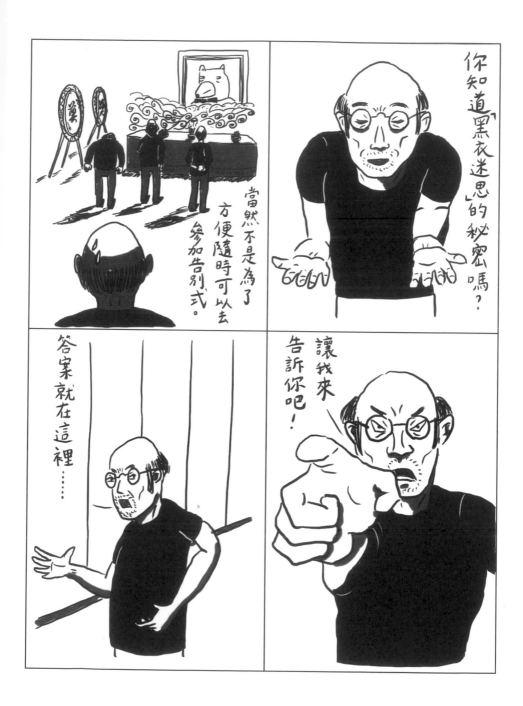

你知道黑衣迷思的秘密嗎？

當然不是為了方便隨時可以去參加告別式。

讓我來告訴你吧！

答案就在這裡……

因為一打開
建築師的衣櫃，
裡面就只有
黑色短T

阿!!

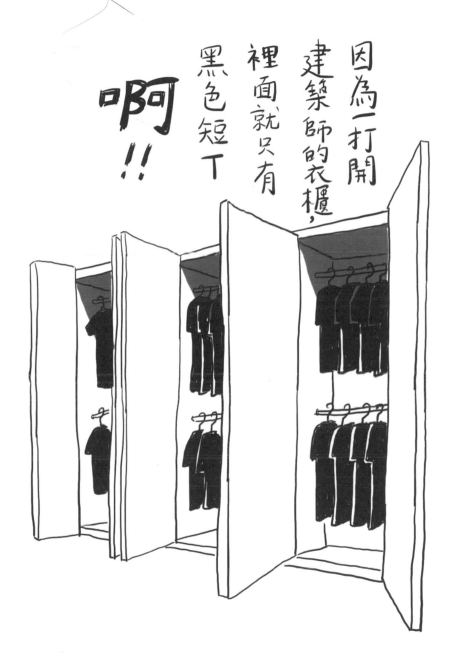

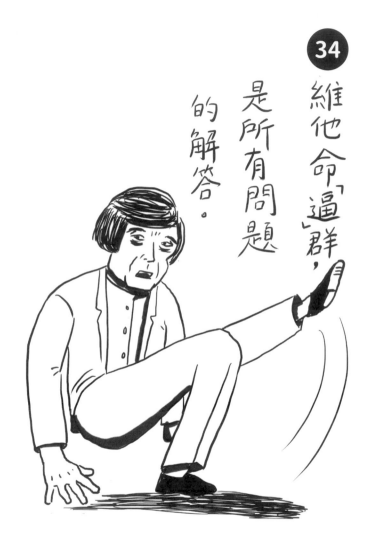

34 維他命「逼」群，
是所有問題
的解答。

「逼」群治療1.：加班症

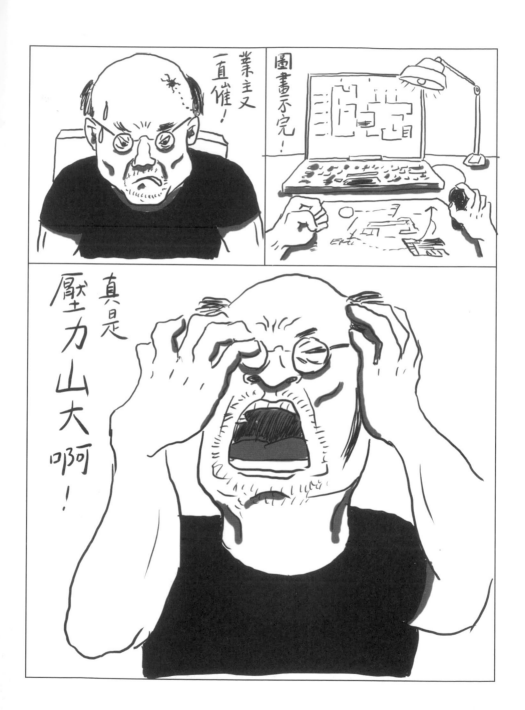

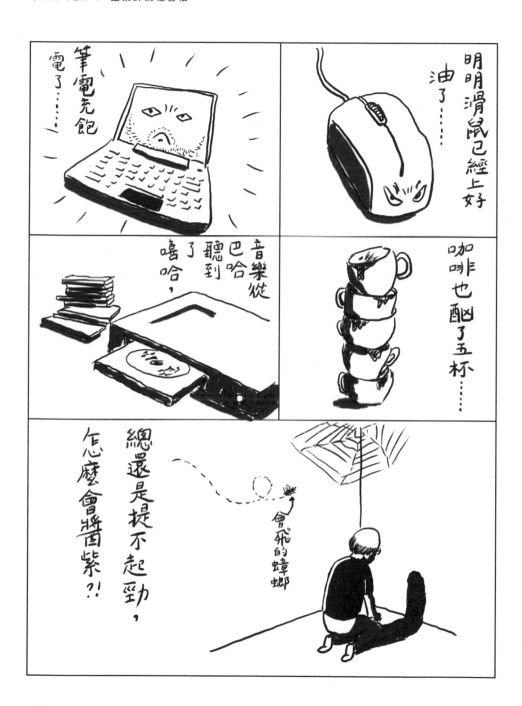

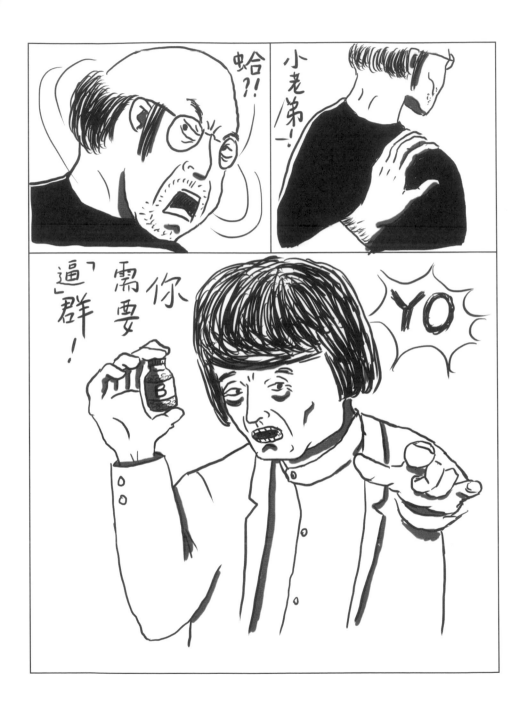

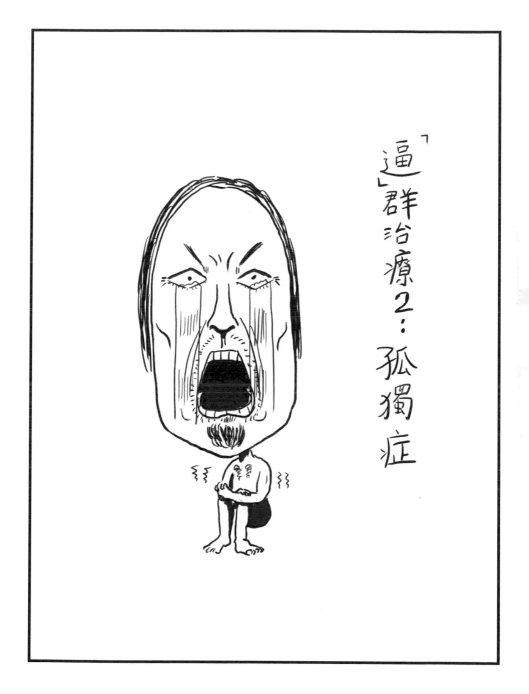

「逼」群治療2：孤獨症

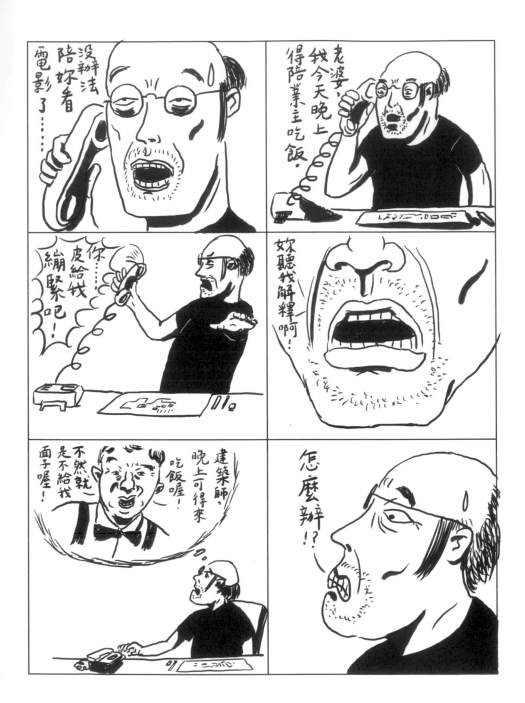

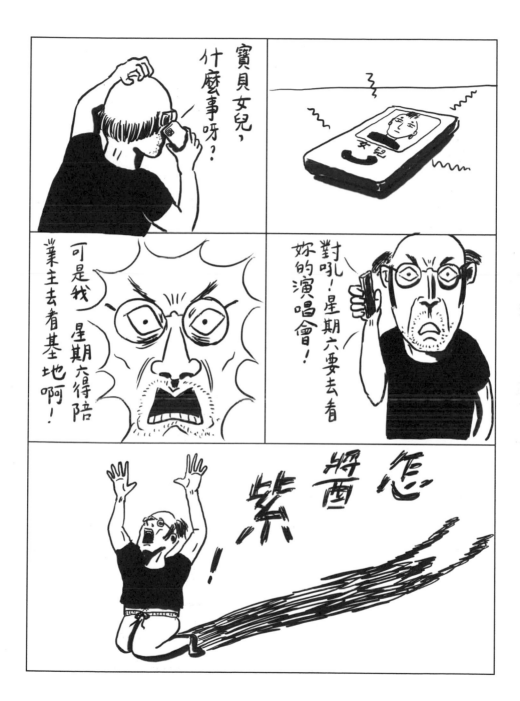

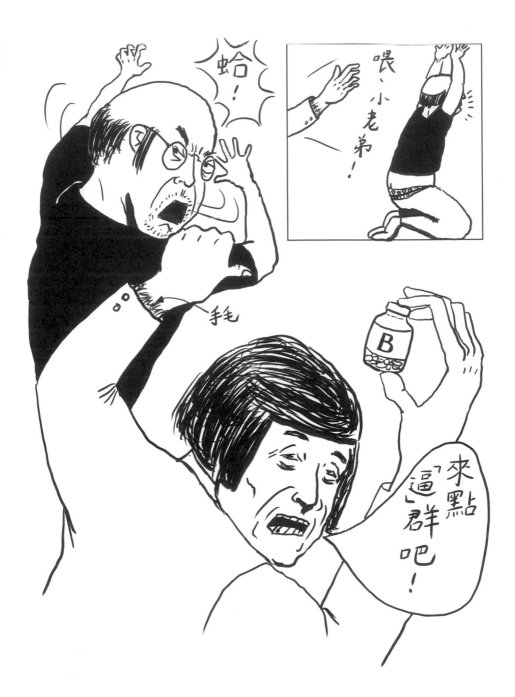

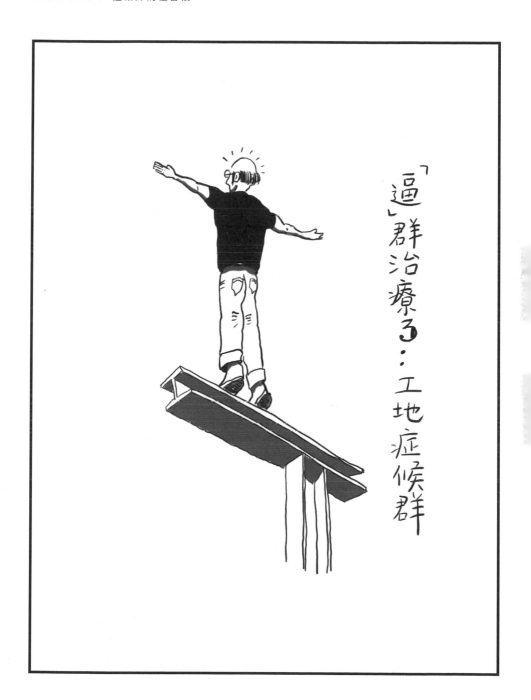

「逼」群治療了：工地症候群

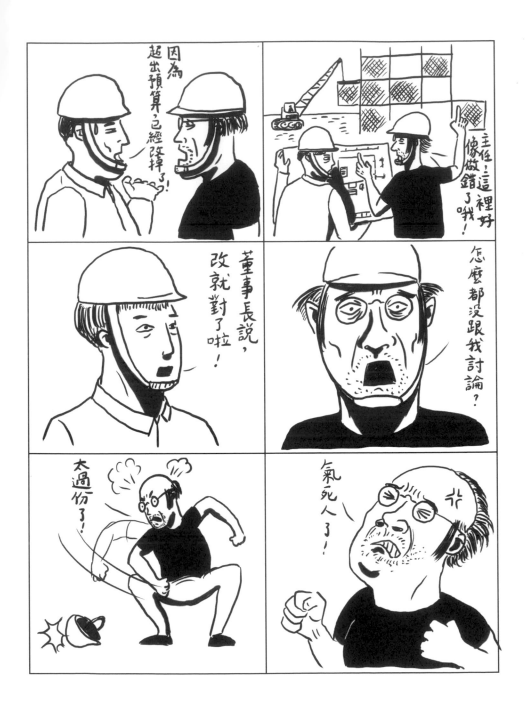

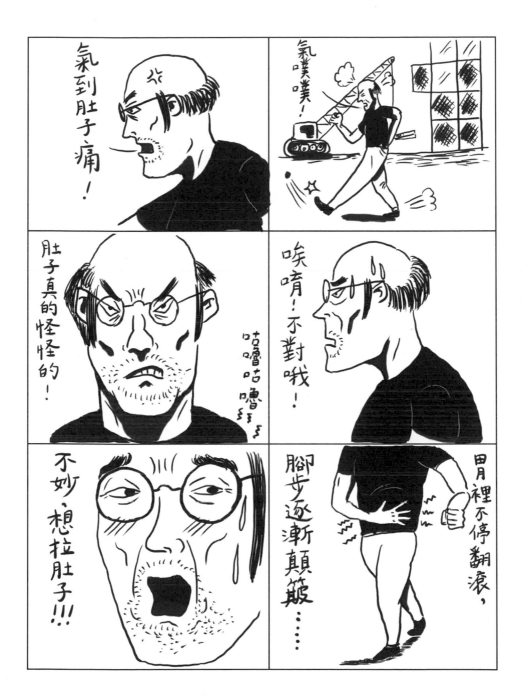

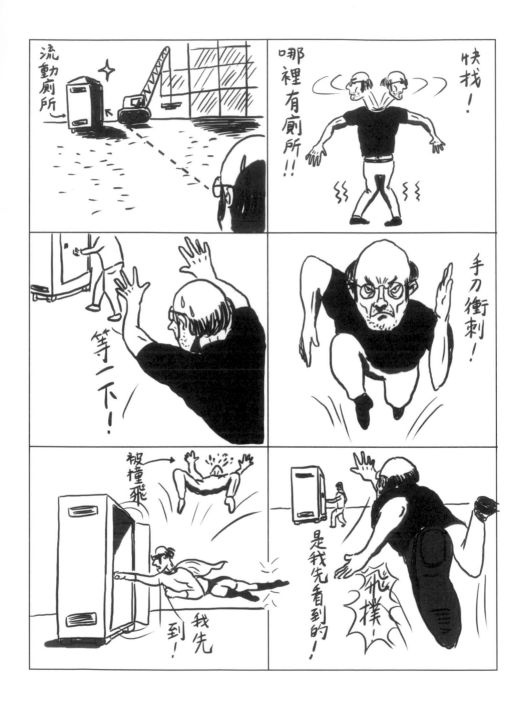

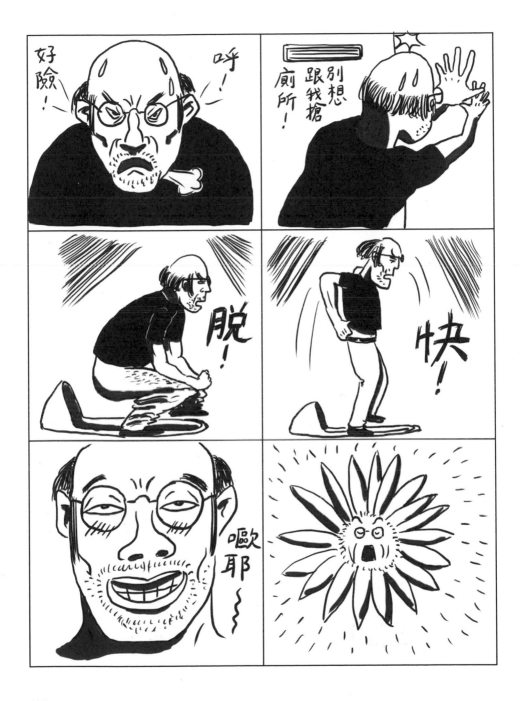

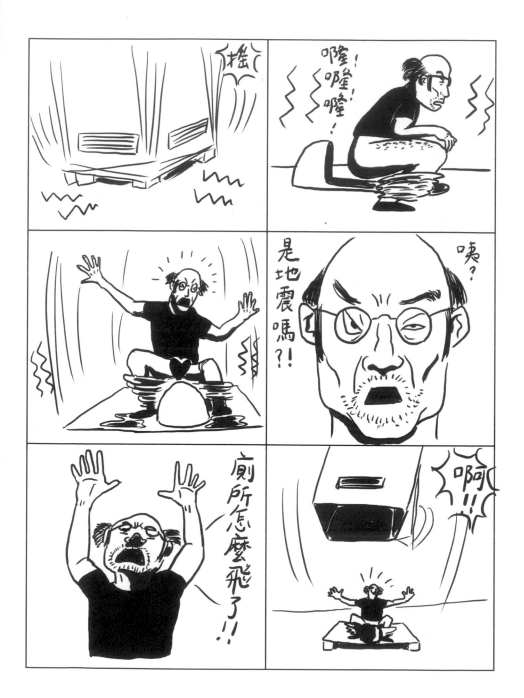

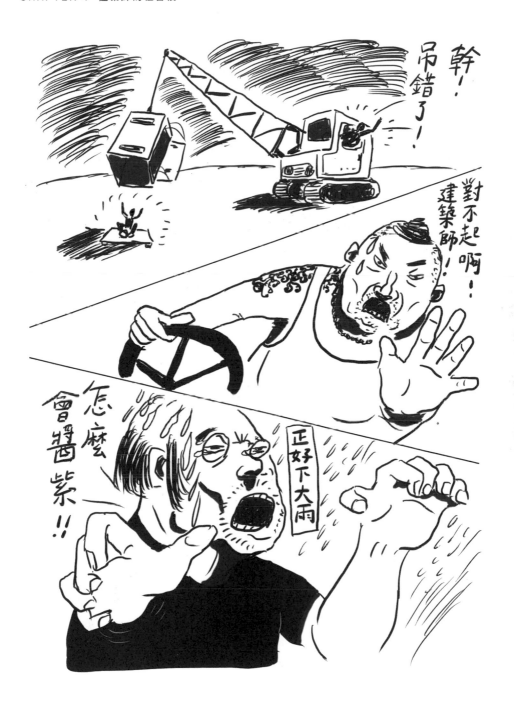

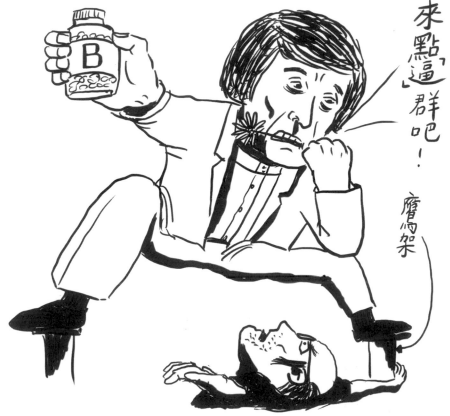

安疼牌逼'群，
安撫您各種疼痛。

☎ 訂購專線：
0800-995995

建築師
的
世代之間

35

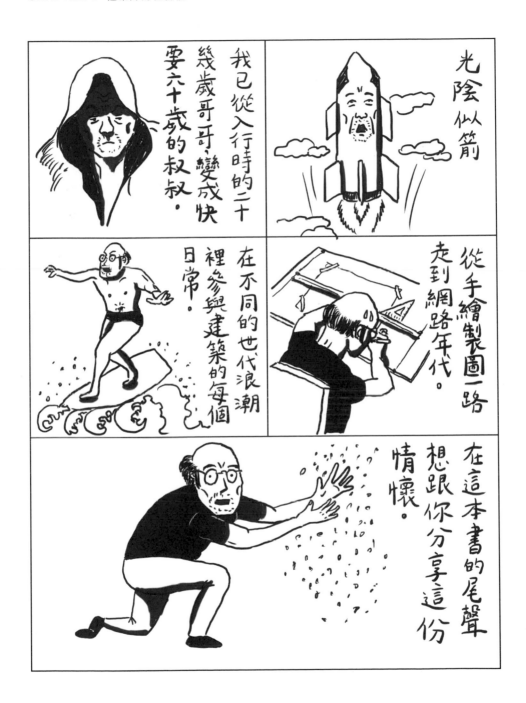

光陰似箭

我已從入行時的二十幾歲哥哥，變成快要六十歲的叔叔。

從手繪製圖一路走到網路年代。

在不同的世代浪潮裡參與建築的每個日常。

在這本書的尾聲想跟你分享這份情懷。

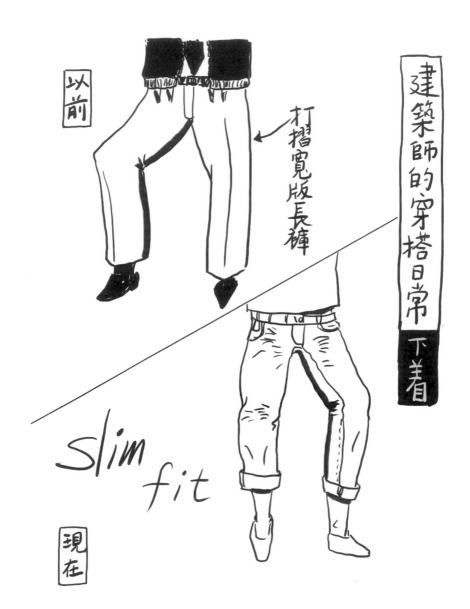

以前

打摺寬版長褲

建築師的穿搭日常 下着

slim fit

現在

194

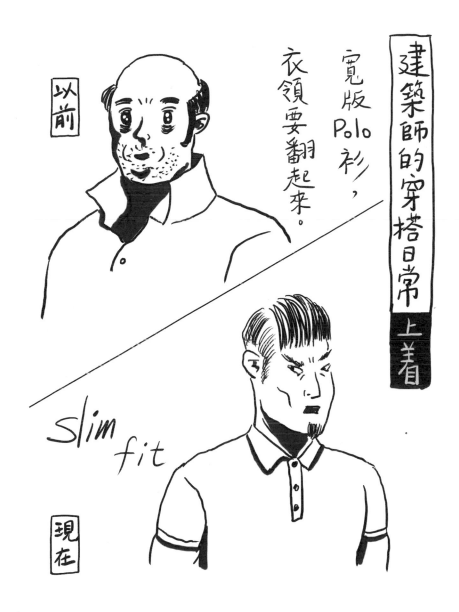

建築師的穿搭日常 上着

寬版Polo衫，衣領要翻起來。

以前

slim fit

現在

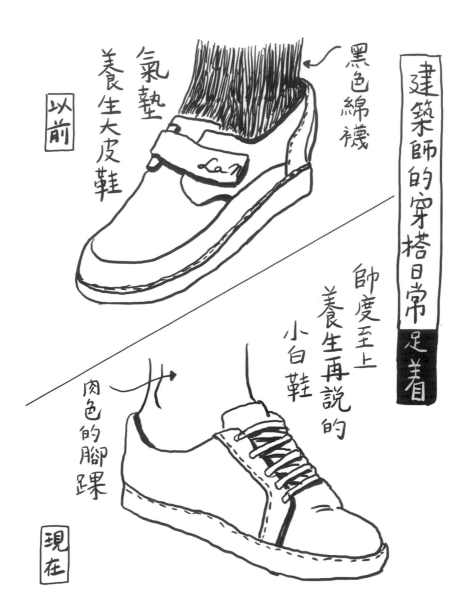

建築師的穿搭日常 足着

以前

黑色綿襪

氣墊
養生大皮鞋

帥度至上
養生再說的
小白鞋

肉色的腳踝

現在

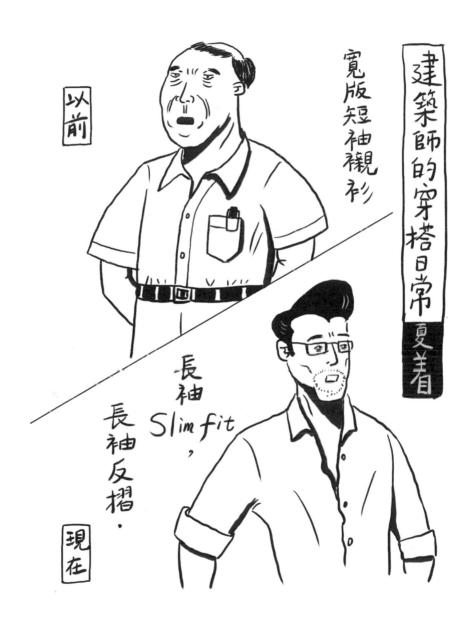

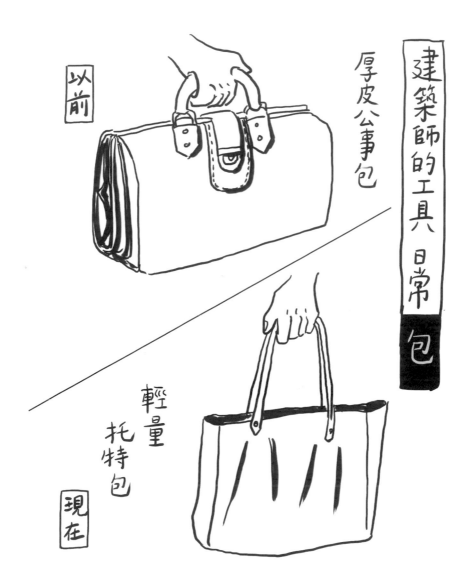

建築師的工具　日常包

厚皮公事包

以前

輕量托特包

現在

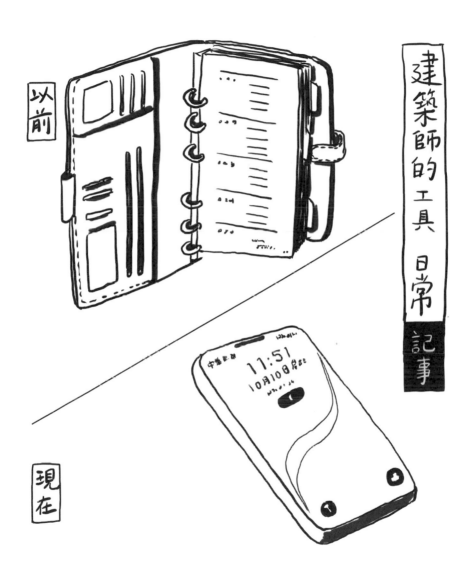

以前

現在

建築師的工具 日常記事

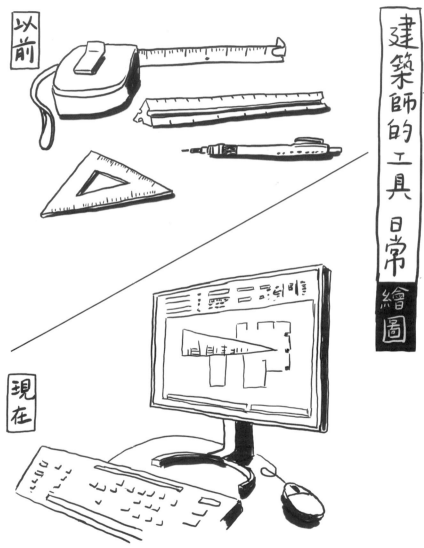

以前

建築師的工具 日常繪圖

現在

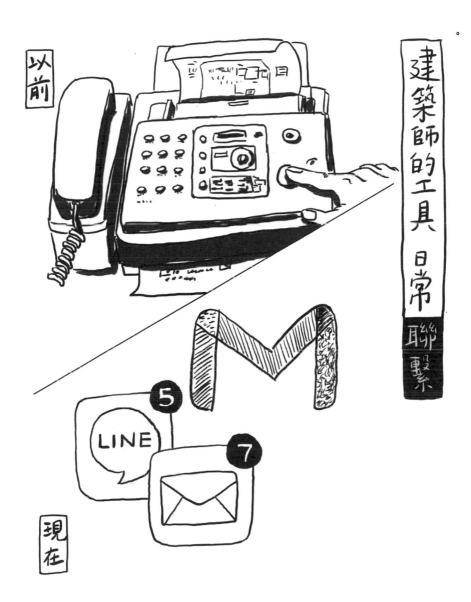

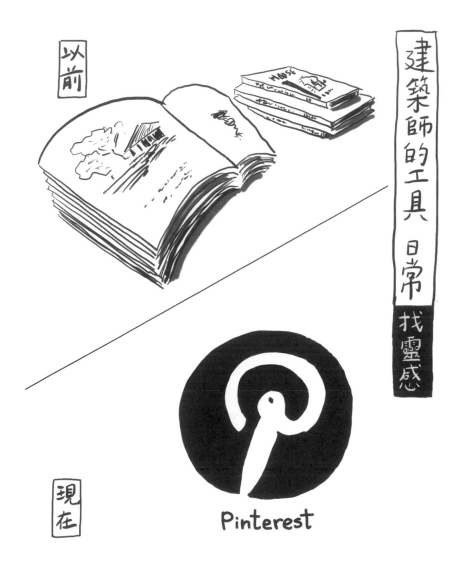

以前

現在

Pinterest

建築師的工具　日常　找靈感

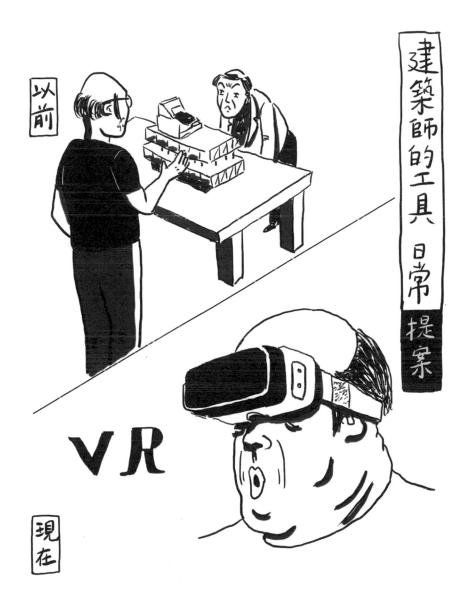

以前

建築師的工具　日常提案

VR

現在

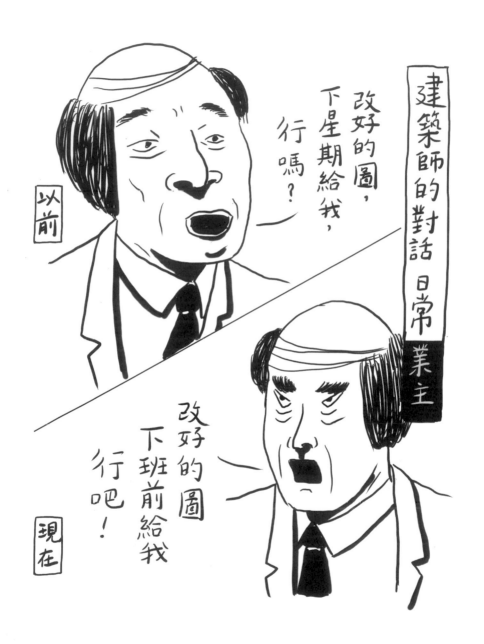

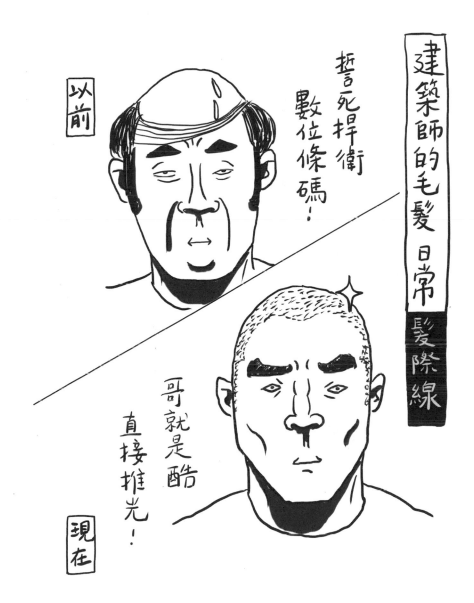

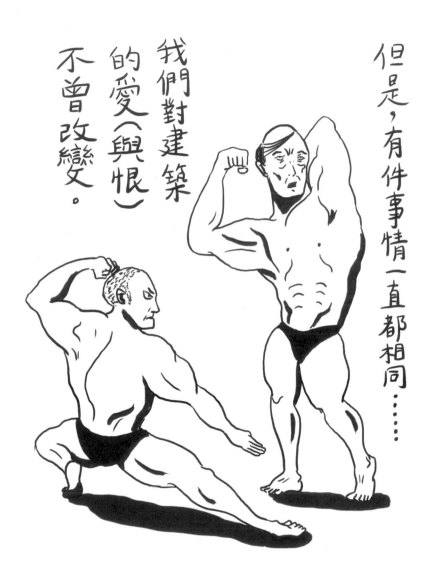

但是，有件事情一直都相同⋯⋯

我們對建築的愛（與恨）不曾改變。

＼ 淵 源 說 ／

會去談論世代話題的人，
大約都屬於比較老的那一代吧！
就是俗話說的，被後浪推著的前浪，
不小心還沒到達沙灘就乾枯在半路上。
何其傷感、何其美好啊！
傷感的是，轉眼間我已經看見沙灘就在眼前。
而美好的是，自己將會被蒸發，化作雲朵，
再變成海上的一陣大雨，洶湧成一波全新的後浪。

Designer 44

搞怪建築師進化中：
林淵源的內心劇場爆炸公開

作者｜林淵源
書名頁手寫字｜林詠堂
責任編輯｜陳顗如
封面＆美術設計｜Joseph
活動企劃｜洪擘
編輯助理｜劉婕柔

發行人｜何飛鵬
總經理｜李淑霞
社長｜林孟葦
總編輯｜張麗寶
副總編輯｜楊宜倩
叢書主編｜許嘉芬

國家圖書館出版品預行編目(CIP)資料

搞怪建築師進化中：林淵源的內心劇場爆炸公開/
林淵源作. -- 初版. -- 臺北市：城邦文化事業股份
有限公司麥浩斯出版：英屬蓋曼群島商家庭傳媒
股份有限公司城邦分公司發行, 2022.11
　　面；　公分. -- (Designer ; 44)
ISBN 978-986-408-828-7(平裝)
1.CST: 漫畫
　　947.41　　　　　　　　　　111008077

出版｜城邦文化事業股份有限公司 麥浩斯出版
地址｜104 台北市中山區民生東路二段141號8樓
電話｜02-2500-7578
E-mail｜cs@myhomelife.com.tw

發行｜英屬蓋曼群島商家庭傳媒股份有限公司城邦分公司
地址｜104 台北市民生東路二段141號2樓
讀者服務專線｜0800-020-299
讀者服務傳真｜02-2517-0999
E-mail｜service@cite.com.tw
劃撥帳號｜1983-3516
劃撥戶名｜英屬蓋曼群島商家庭傳媒股份有限公司城邦分公司

香港發行｜城邦（香港）出版集團有限公司
地址｜香港灣仔駱克道193 號東超商業中心1 樓
電話｜852-2508-6231
傳真｜852-2578-9337

馬新發行｜城邦（馬新）出版集團 Cite (M) Sdn. Bhd
地址｜41, Jalan Radin Anum, Bandar Baru Sri Petaling,
57000 Kuala Lumpur, Malaysia.
電話｜603-9056-3833
傳真｜603-9057-6622
E-mail｜service@cite.my

總經銷｜聯合發行股份有限公司
電話｜02-2917-8022
傳真｜02-2915-6275
製版印刷｜凱林彩印股份有限公司
版次｜2022年11月初版一刷
定價｜新台幣399元

Printed in Taiwan